主持人化妆与形象设计

ZHUCHIREN HUAZHUANG YU XINGXIANG SHEJI

- 主 编 敖 芳　王 娜
- 副主编 程 昕　吴 凡
- 参 编 姚亚非　方志向　陈 佳
 　　　黄金婷　张华丽　熊 娟

华中科技大学出版社
http://www.hustp.com
中国·武汉

图书在版编目（CIP）数据

主持人化妆与形象设计/敖芳，王娜主编．—武汉：华中科技大学出版社，2017.2(2022.1重印)

高等院校艺术学门类"十三五"规划教材

ISBN 978-7-5680-2247-7

Ⅰ.①主… Ⅱ.①敖… ②王… Ⅲ.①主持人－化妆－高等学校－教材 ②主持人－形象－设计－高等学校－教材 Ⅳ.①J917 ②G222.2

中国版本图书馆 CIP 数据核字(2016)第 243489 号

主持人化妆与形象设计
Zhuchiren Huazhuang yu Xingxiang Sheji

敖 芳 王 娜 主编

策划编辑：袁　冲	
责任编辑：张　琳	
封面设计：孢　子	
责任校对：张会军	
责任监印：朱　玢	
出版发行：华中科技大学出版社（中国·武汉）	电话：(027) 81321913
武汉市东湖新技术开发区华工科技园	邮编：430223
录　　排：武汉创易图文工作室	
印　　刷：湖北恒泰印务有限公司	
开　　本：787 mm×1 092 mm　1/16	
印　　张：6.25	
字　　数：200 千字	
版　　次：2022 年 1 月第 1 版第 6 次印刷	
定　　价：39.00 元	

本书若有印装质量问题，请向出版社营销中心调换

全国免费服务热线：400-6679-118　竭诚为您服务

版权所有　侵权必究

前言

近年来，随着电视及网络媒体的飞速发展，主持人日益受到大众的关注。对于某个节目，观众首先感受到的是主持人的形象，随后才是节目的具体内容。可以说，主持人的形象在很大程度上代表着该节目、该媒体的形象。因此，主持人自身形象对于整个节目的播出效果和媒体的形象塑造有着至关重要的作用。

本书无论是在理论上还是在案例分析上，既重视形象设计各学科的共性特点，又强调各个专业的交叉特性，在不同学科专业的交叉过程中，构建学生的知识结构。同时为了便于课堂教学及实际操作，每章都有教学任务、教学目标和教学重点供教师教学参考。本书收集了各具特色的主持人形象设计以及知名主持人荧屏形象的图片，可供教师讲解和学生学习，以使晦涩难懂的专业理论知识易于被学生所接受，达到师生互动、寓教于乐的目的。

本书强调形象设计与播音主持专业之间的联系，使学生真正明白学习化妆形象设计的目的和意义，从而对形象设计产生浓厚的兴趣，并将此应用到未来的实践设计中。本书是集理论性、专业性、实用性、知识性和可操作性于一体的专业教科书，是高校播音主持各专业必备的教材或教学参考用书。

笔者希望这本书能够像读者的朋友一样，给读者一些启迪，对读者了解主持人形象及塑造主持人形象有所帮助。

敖 芳

2016.08

目录

ZHUCHIREN HUAZHUANG YU XINGXIANG SHEJI

1　第一章　形象设计概论

第一节　形象设计概述　/2
第二节　形象设计的基本原则　/3
第三节　形象设计的美学原理　/5
第四节　知识拓展与范例参考　/8

9　第二章　主持人形象设计

第一节　主持人形象设计的特点　/10
第二节　主持人形象设计的类型　/12
第三节　影响主持人形象设计的因素　/15
第四节　主持人形象设计的学习准备与方法　/17
第五节　知识拓展与范例参考　/18

19　第三章　主持人的基础化妆

第一节　主持人常用化妆用品与化妆工具　/20
第二节　化妆素描学　/29
第三节　主持人基础化妆技法　/31
第四节　知识拓展与范例参考　/48

49　第四章　主持人矫正化妆技巧

第一节　脸型美的标准　/50
第二节　圆形脸型矫正化妆　/51
第三节　方形脸型矫正化妆　/52
第四节　长形脸型矫正化妆　/53
第五节　正三角形脸型矫正化妆　/54
第六节　倒三角形脸型矫正化妆　/55
第七节　菱形脸型矫正化妆　/56
第八节　知识拓展与范例参考　/57

第五章　主持人发型与形象设计

第一节　发质的分类及特点　/60

第二节　发型造型常用工具与用品　/62

第三节　女主持人发型与形象设计　/65

第四节　男主持人发型与形象设计　/71

第五节　知识拓展与范例参考　/72

第六章　主持人的服饰与形象设计

第一节　主持人服饰设计要求　/74

第二节　服饰与色彩　/76

第三节　服饰与款式风格　/81

第四节　知识拓展与范例参考　/82

第七章　不同类型主持人形象设计

第一节　新闻类节目主持人形象设计　/84

第二节　生活服务类节目主持人形象设计　/86

第三节　综艺娱乐类节目主持人形象设计　/88

第四节　少儿类节目主持人形象设计　/90

第五节　知识拓展与范例参考　/92

参考文献

第一章

形象设计概论

XINGXIANG SHEJI GAILUN

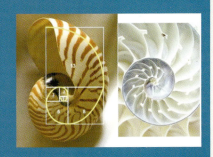

教学任务 了解形象设计的由来以及形象设计的基本原则等,初步认识和理解主持人形象设计的学习方法和学习目的及意义。

教学目标 了解形象设计的概念以及学习主持人化妆与形象设计的意义,对基础的形象设计理论有比较清晰的认识,熟悉学习方法和特点。

教学重点 形象设计的概念、形象设计的由来、形象设计美学原理等。

形象是一个人一生中的战略问题。为什么这样说?因为在人的一生中,一个重要的战略问题就是形象管理,它贯穿我们人生的始终,好的形象有助于人生各阶段"战略关口"的顺利进行。对于主持人而言,形象设计尤为重要。

形象设计既抽象又具体,往往被人们误解以为仅仅是发型、妆容或是服饰的设计,这种理解是不够全面的。形象设计不仅包含发型、妆容、服饰等内容,它还包含精神、文化等多种要素,是人的内在素质和外在形象的综合反映。

第一节
形象设计概述

形象设计起源很早,可以追溯到原始时期的"文身"。有了人类文明,就产生了形象设计。什么是形象?什么是形象设计?没有人能回答这样一个看似普通却并不好回答的问题。我们每天面对着各种各样的形象,形象与我们的日常生活息息相关,但完美的个人形象是不存在的,其实没有完美才可以做得更好。正因为如此,大家可以通过自己的努力,打造出更美丽、更和谐、更优质、更有品位的形象。

形象是一种抽象的东西,它是对事物形状、性质、状态抽象化的概念,是一种和感受相关联的观念状态。而设计是根据一定的要求,对某项工作预先制订图样、方案。通常所说的形象设计主要是针对人或物的外表进行包装和塑造。《辞海》对于形象的定义为:一是指形状、相貌;二是指文学艺术区别于科学的一种反映现实生活的特殊手段,即根据现实生活各种现象加以选择、综合所创造出来的具有一定思想内容和审美意义的具体生动的图画。对于形象的认识和理解,应该从狭义和广义两个不同的视角及层面进行认识和分析。狭义的形象专指人而言,指具体个人的相貌、气质、行为以及思想品德所构成的综合整体。广义的形象指人和物,包括社会的、自然的环境和景物,服务对象可分为城市形象设计、企业形象设计、人物形象设计、产品形象设计等。狭义的认识能了解形象设计的形式、内容及组织结构;广义的理解则能使我们把握化妆与形象设

计艺术的本质及外延。如果将狭义和广义结合起来，就会形成对化妆形象设计比较全面的认识、理解和把握。

主持人形象设计是对主持人个人形象进行整体设计和指导。大多以主持人个体的基本特征，综合人的面部、身材、气质、社会角色及节目风格和传播技术等各方面因素，通过专业工具测试出色彩范围与风格类型，找到合适的发色、彩妆色、服饰色彩、服饰风格款式等，从而解决主持人的形象问题。

第二节 形象设计的基本原则

现代社会中，人是一切活动的核心，而设计的目的应该指向人，以人为中心，从人的因素来考虑与人有关的一切活动，并为这个活动提供最好的条件。设计必须通过具体的操作实施才能完整表现，它不同于一般意义的创作，是物质与精神相结合的产物，随着人类物质和精神需求而发展。形象设计涉及面广，与工艺美术、人文科学、自然科学等密切相关。在设计实践中，形象设计必须遵循以下基本原则。

一、个人实用性原则

形象设计具有知识的多学科性以及专业性，展现了实用性与艺术性的完美结合。同时，由于设计主体与客体的特殊性，决定了其独特的审美特征与设计美学原则。实用性原则对形象设计而言，不仅关乎形象设计本身的效果，同时还涉及提高与形象有关的各种因素，如个人的工作、生活、环境等一系列的连锁反应。从"设计的指向应该是人"的思想出发，实用性原则在形象设计中已提升到"艺术人本位"的高度，强调实用，强调艺术与技艺的结合。设计者应当根据形象设计实用性原则进行适当取舍与组合。

在形象设计过程中，最常见的设计元素是艺术造型和构成材料。这两者在彼此配合时有时会产生冲突，例如，有些人皮肤白一点，有些人皮肤黑一点；有些人是油性皮肤，而有些人是干性皮肤等，所以，单一的形象设计是无法满足所有人的需求的。这时必须采用不同的材质，选择最恰当的方法，进行不同的艺术造型，使妆容和形象尽善尽美。在这个过程中我们需要判断和分析：一是准确判断，也就是进行心理特征和生理特征的判断；二是全面分析，包括消费心理、审美倾向、主客观条件等，这些都是进行形象设计表现最基本的原则。

二、整体与局部和谐原则

和谐是美的根源，也是形象设计通过各种美学元素的组合、重叠、取舍而产生的美，如形式美、造型美、色彩美、构成美等，都是衡量形象设计是否符合审美、创美要求的系列标准，同时也是进行造型设计应遵循的原则。形式美需要局部形象和整体形象都应具有构图美、结构美、比例美、平衡美、呼应美、变化美或节奏美等。造型美需要形象的外部形态及内部形态构成所具有的塑造形象美的特征，它包括服装的款式、发型的式样、化妆的妆容等。色彩美要求形象设计中的色彩构成能体现出与人肤色的协调美、与形象风格的统一美，局部形象色彩表现相互之间的和谐美以及色彩的流行美、时尚美的表现。构成美需要局部形象相互之间的构成形式、组合状态形成整体形象美。所有上述的这些因素表现，都应使局部形象各具特色，又能使局部形象在整体形象中显示出统一的构合性艺术表现，体现出整体与局部特有的和谐性。很多主持人只关心自身形象是否看起来高贵或者前卫，却忽略了不同场合的形象要求，忽视了与周围环境的和谐性、贴切性。比如有些节目主持人在农村或者工地等场所进行实地现场直播时，还依旧西装革履，这种一成不变的形象在观众眼中会显得刺眼，效果不好。所以，节目主持人在进行形象设计时要根据不同的场合做出相应的调整，使自身形象与环境相协调，才能产生和谐美。

三、鲜明时代特色原则

人具有社会性，各个时代的文化、政治、经济、道德观念及生活形态等，都会对人们审美观的形成和发展产生重要的影响。妆容、发型及饰品是人类美化形体、表现自我艺术形象最基本、最常见的载体形式和表现形式。在化妆造型设计中，人们总是根据自己的审美标准和审美理念来确定和设计自我形象。时代不同，人们的审美观念也不同，不同时代的审美观念，将会直接作用于形象外观美的形成和再造。形象设计应给人美感，让人享受美的艺术创造。这种塑造美的成败不能完全取决于造型师，社会生活中的大众都可以来判别。主持人的形象设计如果不能适应不同的时代、不同流行趋势中的审美标准和审美理念，不能体现时代的特征和满足观众日新月异对时尚感的要求，就必然会失去其表现的意义及风采。因此，主持人在进行形象设计时，一定要注重对时代文化艺术特征的观察、分析，对社会经济发展及时尚形态的考察研究，并善于运用流行时尚元素进行创意表现。

四、独特个性风格原则

一个有个性的节目主持人必须拥有其独特的气质，所以主持人形象设计也是主持人个性化人物形象的创造。个性化人物形象是指具有适合个人的表现形式和造型特征的外观形象，能表现出设计对象所具有的独特气质、风度和韵味，能使设计对象散发出自然美和艺术美的魅力的视觉再造形象。个性化风格是形象设计最基本也是最高的要求，同时也是应遵循的基本原则。因为只有设计对象具有个性表现特色，形象设计表现才具有价值，才能释放出设计对象的风采。具有独特

个性风格的节目主持人，还需要有开拓、探索的能力和创造力，以及随机应变、发挥自如的综合经验。所以，节目主持人具备灵敏的应变能力和独特的个人魅力，才能使节目焕发出夺目的光彩。

第三节 形象设计的美学原理

爱美是人的天性。人类不满足于如何创造或领悟美，更试图去理解它的原理。美是什么？为什么不同事物的美有差异？这些种种关于美的好奇与思考就引发了美学的产生。美学并非是近代的产物，对美的探索与追求自人类诞生以来就开始了。早在原始社会，当人类逐步进化时，美学已开始萌芽。原始艺术的产生以及原始工艺的出现都鲜明地标志着人类对美的渴求。随着社会的发展，人类对美的理论探求表现出前所未有的热烈。无论是西方的古希腊时期，还是中国的春秋战国时期，思想家们都对美表现出热切的关注，他们都从自己的思想体系出发，对美提出了自己的观点，力图说明美是什么，美的重大社会作用是什么，从而奠定了美的理论探索。

在形象设计中，色彩、光线、形体、声音等因素按一定的方法和规律组合后，使美的形式与美的内容密切统一，形成美感。这些人们对美的感受也都是直接由形式引起的，利用造型达到形式上的美，是形象设计最直接的目的。

形式美法则是人类在创造美的过程中对美的形式、规律的经验总结和抽象概括，随着时代的发展而不断变化，逐渐成为表达特定审美内容的表现方法，也成为现代设计的理论基础知识。形式美法则同样适用于整体形象设计，主要包括对比与调和、对称与均衡、节奏与韵律、比例与分割以及呼应等几个方面。下面我们就根据形式美法则的概念和形式去探索它在整体形象设计中的运用。

一、对比与调和

对比与调和是相辅相成的。没有对比就没有调和，它们是一对不可分割的矛盾统一体。对比是差异的强调，对比的因素存在于相同或相异的性质之间。它是区别于文学等其他语言形式的一种视觉语言，因此，这种对比是在一些明确的形式或明确的感觉中进行，所产生的视觉效果是为了提升视觉的刺激达成视觉冲击力。整体形象设计的对比因素有很多：服装色调的明暗、冷暖、剪裁的曲直等；配饰形状的大小、粗细、长短等。我们在服装的颜色上可以采用对比的方式来突出个性，强调与众不同；在化妆的色彩上采用浓淡等对比的方式突出局部造型。而这些对比效果有时可以同时存在于整体形象设计中，它能有效地激活视觉，体现个人特点鲜明突出的视觉效果。

与对比相反，调和是削弱相互对立元素的冲突，调和不同元素使其趋于和谐，呈现和谐的艺术效果，达到一种适合、舒适、安定、统一的心理感受。整体造型中可以通过适当减弱形、线、色等要素间的差距以达到整体的和谐感。调和设计不仅应用于妆面色彩，还应用于发型、五官刻画的样式及整体搭配中的装饰材质。例如，使用金色的同类色与邻近色组合，能形成和谐宁静的效果，给人协调的感觉；眼妆、唇妆、头饰至指甲的色彩都采用同类色组合，能使整体更加和谐，相互呼应。在一般形象设计应用中，应采取局部对比、全局调和的原则来进行形象设计。

二、对称与均衡

对称与均衡客观上存在着密切的联系，最简单的均衡就是对称。对称与均衡所体现出来的都是一种平衡的美感。一方面是强调视觉上的平衡感；另一方面是满足人的心理需求，因为人的心里总是不自觉地追求一种稳定而安全的感觉。对称实际上是人们最熟知的一种形式，其最初的发现无疑是来源于大自然，如人的肢体形态、植物的生长规律等，都是自然给我们的提示。人一直追求左右对称的美感，用矫正化妆术可以适当调整脸型及五官的不对称，弥补原有的不足。配饰的对称、服饰的对称也给人以平衡的感觉。均衡也叫做非正式平衡或者非对称平衡，在整体视觉上形成不等形而等量的重力上的稳定，是设计元素之间的组合保持视觉上平衡的一种形式。对称与均衡相互联系，均衡比对称要丰富多变。有些发型设计虽是不对称设计，但整体偏一侧的卷发与耳饰的搭配形成了均衡的视觉效果，除耳饰外，胸针也是均衡配饰的一种。对称与均衡是化妆设计追求稳定的一对法则，可以互补，在整体形象设计中经常综合运用，在整体均衡中有局部对称，在整体对称中有局部均衡。化妆中眼妆及眉妆均采用对称的手法，如若将卷发梳于一侧，为了达到均衡，则手提包应放于另一侧。有时大胆地运用不对称形式作为化妆修饰的手段，在保持整体平衡的基础上，通过适当的局部变化或突破，可以达到特殊的效果。

三、节奏与韵律

节奏与韵律是一种重要的艺术美的表现原则，原指音乐、诗歌中的声韵和律动，音的轻重、长短、高低的组合，匀称间歇或停顿。它们是互相依存、密不可分的统一体，是美感的共同语言，是创作和感受的关键。歌德曾经说过，美丽属于韵律。形象设计中线条、色彩、结构的凹凸变化等要素的交替错落、灵活运用会产生一定的生动感和韵律感，避免妆面呆板、单一。例如，将珠片从眼部至眉部，由小到大、由疏到密、颜色由深至浅排列组合，可形成造型上的节奏感。整个妆面造型元素丰富，既体现了立体感又形成了韵律感。韵律是指设计元素表现出的强弱起伏、抑扬顿挫变化的美感。韵律在节奏的基础上更强调某种情趣或基调的体现，是节奏更高层次的发展。在整体形象设计中，有效地把握节奏是体现韵律美感的关键。流畅的色彩过渡与衔接突出了韵律的艺术美感，也打造出了轻柔和谐的造型风格。眼妆深浅、强弱对比过渡到两颊，如流畅的眼妆与笔直的黑色剑眉形成强烈对比，使得整个妆面有了强弱和起伏，产生了节奏感与韵律感。服装中颜色渐变也是韵律的运用形式之一，好的运用能创造出形象鲜明、形式独特的视觉效果，表现

出轻松或优雅，增加形象的美感。

四、比例与分割

比例与分割是相互联系的，鹦鹉螺是最佳的黄金比例与分割的标准参照物（见图1-1）。黄金分割律是公元前6世纪古希腊数学家毕达哥拉斯发现的，后来古希腊美学家柏拉图将此称为黄金分割。首先做一个黄金比例的矩形，即长宽之比为1.618∶1，接着在矩形内截出最大的正方形，它应该是以原矩形的宽为边长的，那么剩下的仍是一个黄金比例的矩形，它的长宽比为1∶0.618，再以它的宽为边长截出一个正方形，得到的仍是一个黄金比例的矩形……不断重复这一过程，再将所有的正方形的中心以平滑的曲线连接起来，得到的螺旋形曲线叫做黄金螺旋线。鹦鹉螺的外壳形状就是一条黄金螺旋线。黄金比例与分割具有严格的比例性、艺术性及和谐性，有着丰富的美学价值。

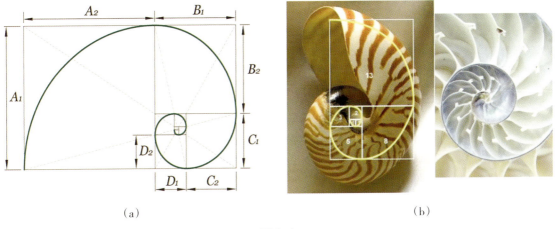

图 1-1

比例是设计主体的整体与局部、局部与局部之间的尺度或数量关系。比例又是一种用几何语言和数学词汇表现现代生活和现代科学技术的抽象艺术形式。比例主要针对在整体形象中形成规律变化时理性的表达，个体与个体之间的尺寸差异变化同样也能使形象达到意想不到的美感。

对于整体形象设计而言，比例是化妆、服装各部分尺寸大小之间的对比关系，比例的应用对化妆、服装产生的视觉效果起着重要作用。如五官的大小关系、服装色彩的比例关系等。在整体形象设计中，如果放大头发与面部的轮廓比例可使脸型显小；加长刘海的长度可使脸型显短，增加刘海的宽度与侧发可使脸型变窄等。在发型设计中，运用曲线分割将头发按深浅、厚薄巧妙地分割为三部分，能塑造出饱满的立体发型；在服饰造型上，个头矮的人尽量不要穿横向分割线比较多的服饰，腿短的人尽量不要穿八分裤，否则会显得腿更短等。

五、呼应

呼应是构图表现的方法之一，是指画面中的各元素之间要有一定的联系，达到均衡、和谐、

含蓄的画面效果。呼应属于均衡的形式美，是各种艺术常用的手法。呼应也有相应对称和相对对称之说，一般运用形象对应等手法得到呼应的艺术效果。在整体形象设计中，呼应可以表现在造型、线条、色彩、质感等方面。在发型设计中，高马尾能与双鬓的弧线进行巧妙的呼应，以此来修饰脸型，并可以打造出高傲、甜美的风格；唇妆的色彩与眼影及装饰物的色彩呼应，能营造出整体的均衡美感。虽然人们在理论上都懂得形式美的法则，但在实际的整体形象设计中能运用得恰到好处却并不容易。

第四节
知识拓展与范例参考

一、知识拓展

形象涉及显性和隐性两大元素，这两大元素直指人的外在与内在。从哲学观点上来看，外在和内在越趋于平衡就越符合事物发展的客观规律。在形象问题上也是一样，个人形象正是向人们展示关于这个人的一切，服装不仅能蔽体，更关乎这个人的形象；同样，妆容更关乎品质，发型更关乎品位。因此，个人形象关乎这个人的价值。

二、范例参考

以自己最好的朋友为例，分析其形象给你的第一印象。

思考：当你看一个人的形象的时候，你看到了什么？

第二章

主持人形象设计

ZHUCHIREN XINGXIANG SHEJI

■ **教学任务** 了解主持人形象设计的本源的科学论断，掌握主持人形象设计的特点、类型及影响要素。

■ **教学目标** 深入了解主持人类型及主持人化妆与形象设计的特点，为不同节目风格主持人化妆与形象设计做好坚实的理论基础。

■ **教学重点** 主持人化妆与形象设计的特点及学习准备。

主持这个词源自宗教，带有"主掌"和"操持"的词义，其意义非同小可。对于观众而言，主持人是个人形象鲜明化和国际化的权威影响者。正因为如此，主持人的形象非常重要。

作为公众人物，主持人不仅代表个人，更是某个场合、某个活动中的指挥者，即灵魂人物。主持人作为媒体元素之一，必须通过形象的理性诉求，来体现不同媒体的价值追求，谨防节目理念识别和主持人形象识别的割裂。也就是说，既不能为了节目效果完全牺牲个人形象，也不能为了突出个人形象而损害节目利益。由于节目与主持人是不可分割的，因此，主持人必须建立独特且连续性的个人形象识别系统，才能确保形象虽然变化，但风格鲜明，容易被人识别和记忆。

第一节 主持人形象设计的特点

从传统美学的角度来讲，"景"与"情"统一，才是美之所在。"景"是主持人外在形象的展现，"情"是主持人内在形象的部分，内在形象是外在形象的主导和关键，外在形象是内在形象的外化表现，两者相辅相成，只有内在形象和外在形象具有中和之美，主持人形象才和谐、完整。

主持人形象不仅是主持人的个人形象，更是一种特殊的公众形象，有其自身的特点。

一、主持人形象的两重性

两重性是唯物辩证法的基本观点。我们要全面观察事物，不但要看到事物的正面，也要看到它的反面，且事物矛盾双方在一定条件下会相互转化。主持人的形象是自身表现与公众形象两方面作用的结果，因而具有主观和客观的两重性。主持人在观众心目中的形象，必然会受到观众自身价值观、思维方式、道德标准、审美取向及性格差异等主观因素的影响。因此，同样一个主持人其形象在不同观众心目中会有差别。例如，有些节目主持人在一些观众心目中是温柔、亲切的，在另外一些观众心目中就可能是软绵无力的。但是，从观众对主持人的总体评价来看，还是具有

客观性的。观众心中的主持人形象不是凭空就有的，也不是他们头脑中固有的，而是主持人自身行为及形象在观众大脑中的客观反映。根据统计学上的"大数定律"，评价的人多了，主观偏见自然就会减少。因而，可以获得比较客观、真实的评价。主持人的形象魅力打造，就有了一个属于个人特色和职业责任并重的空间范畴。

节目主持人在关注自我形象时，一定要注意区分观众评价的主观性与客观性因素，既不要因为少数观众的主观恶意评价而妄自菲薄，停步不前，也不要因为多数观众的客观善意评价而骄傲自满、故步自封。在一定的条件下，坏的东西可以引出好的结果，好的东西也可以导致坏的结果。这些都是事物两重性的表现。

二、主持人形象的复杂性

主持人的工作是一项群体性工作，需要与全体制作人员密切配合，还要和观众进行广泛的沟通。因此，主持人形象不同于一般的个人形象或组织形象，而是集个人形象、节目形象以及主持人所代表的大众媒体的组织形象于一体的、复杂的形象组合。复杂性是混沌性的局部与整体之间的非线性形式，由于局部与整体之间的这个非线性关系，使得我们不能通过局部来认识整体。在大众媒体的传播过程中，最先被观众感受到的是以个人形象出现的主持人形象，其次是节目形象，最后才是主持人所代表的媒体形象。受这种传播过程中表面形态的影响，有一些媒体和主持人认为，在这三层形象中首先应考虑的是个人形象，其次是节目形象，最后才是媒体形象。

三、主持人形象的多维性

多维是指多种（一般是指三种以及三种以上）维度同时存在且发生作用。

主持人形象首先是屏幕形象，是在广播电视节目中通过自身的表现和集体的创作，被观众认识和接纳的。同时，离开话筒，走下屏幕，主持人又是一个社会人，并以个人身份与大众面对面地直接交流。主持人这时的形象虽是本色的、自我的，但对主持人整体的形象会产生巨大的影响。有时，节目外的形象表现的影响甚至会超过节目中的形象表现。因此，主持人要注意培养良好的自身形象，使自己的一颦一笑、一言一行符合主持人这个社会角色的要求。如果主持人的私下形象与在公开场合的正面形象截然相反，则会使主持人形象大打折扣。

四、主持人形象的稳定性

主持人的外貌仪表、声音特色、言谈举止、行为习惯和性格特征构成主持人整个形象的塑造。这种稳定性首先是由稳定的状态决定的。虽然很多因素会导致主持人形象经常处于一种动态的变化发展中，但是，一个主持人不论是内在的精神风貌、性格魅力，还是外在的言谈举止、穿衣打扮，往往都会伴随主持人一个较长的阶段，并在一定条件下，在观众群体中产生潜移默化的影响，形成一些概念化的东西，成为一种心理定势。这种心理定势是形成主持人形象稳定性的主要因素，

主持人形象的稳定性也是节目形象的要求。相对固定的节目或栏目，必然需要有稳定的节目形象，因为每个栏目都有自己的宗旨、特点、内容和形式。主持人是节目的一部分，其个人形象受节目形象的制约，以适应节目形象的要求。

主持人形象的稳定性也是稳定的群体的要求。当今广播电视节目都是在对不同观众群体进行调查研究后设置的，不同层次的观众都有其特有的审美习惯和欣赏角度，如果主持人片面追求形象的"变革"，而不注意保持形象的稳定性和延续性，如从端庄持重的综合性文艺节目主持人突然转变为嬉笑调侃的娱乐性节目主持人，形象改变的跨度太大，往往会造成主持人形象的断裂。

第二节 主持人形象设计的类型

主持人拥有各种内在和外在条件因素，其形象设计更强调的是如何将这些条件因素完美、和谐地搭配在一起，强调主持人形象塑造个性与共性的统一。主持人形象的类型众多，有的端庄严肃、有的阳光活泼、有的诙谐搞笑等，每个人的外形相貌、动作举止、语言风格各有不同。一个有影响力的主持人形象需要有相应的节目内容来支撑，离开具体节目，主持人的形象就失去了价值。因此，研究主持人形象的类型，必须与节目内容紧密相连。

当前，对主持人形象类型研究的著作，其分类也各不相同，比较而言，本书参考了蒋育秀编著、张颂主编的《主持人形象塑造艺术》和陈京生《电视播音与主持》一书中对主持人形象类型的分析，从社会职业角度将主持人类型划分为权威型主持人、记者型主持人、教师型主持人、朋友型主持人和演员型主持人。这种分类形式更贴近大众的认识。

一、权威型主持人

权威型主持人多出现在新闻节目中，他们所播报的内容以国内外大事为主，涉及政治、经济、军事等严肃话题，他们还常常代表政府或某些权威部门发表重要的文件及通告。外表端庄、表情较为严肃是权威型主持人的形象特点。由于新闻稿多为事先撰写，主持人只能依据稿件播报，较少自由发挥，因此经常正襟危坐，形体动作较少。但有经验的主持人也常利用内容变化适当改变表情，利用语言节奏使头部有适度动作，以避免表情和动作过于单调。对于这种类型的主持人，更主要的是语言，形象只是加强内容的可信性和严肃性。这种以播报新闻为主的权威型主持人通常为以语言为主的传统意义上的主持人。如海霞和王宁就属于权威型主持人。（见图 2-1）

二、记者型主持人

记者型主持人是集新闻采编、编播于一体的电视节目形象代言人,一般主持对话性的节目,他们在节目主持过程中充当的往往是类似于记者的角色。此类主持人多出现在以探究事件来龙去脉、并作出主观评价的深度报道类新闻或专题节目中,极具个性风格。这类主持人通常以调查者的身份出现在节目中,或者以记者的身份出现在事件现场,也可以以主持人的身份坐在播音室里发表自己的看法。他们是记者与主持人的综合。他们既具有采访能力,也具有语言表达能力和形象表达能力。阎丘露薇和柴静两位资深记者型主持人的风格定位在业界就非常有代表性。如王宁就属于记者型主持人。(见图2-2)

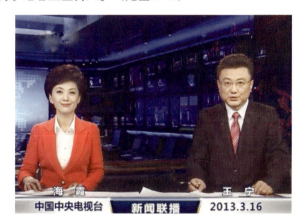
图 2-1

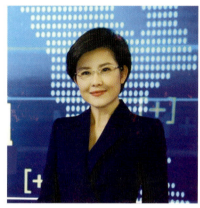
图 2-2

记者型主持人应呈现出成熟可信、干练沉稳的形象,他们的节目内容也多涉及严肃的话题。电视台一般对记者型主持人的外貌要求没有很严苛的限定,他们的形象不必过于权威和端庄,外表只要能被观众所接受,通过自己的努力做好节目就能博得观众的好感。当然,如果外表有吸引力,会更容易被观众所接受。

记者型主持人要有较广泛的知识背景、敏捷的反应和即兴表达的能力。他们在现场采访和播音室主持时可以适当利用表情和动作来加强信息内容的传递和自己的态度。但这些表情和动作不应夸张,过分夸张的表情和动作会影响节目内容的真实性,过分华丽的辞藻或过于刻意的声音都会损害节目的可信性。

三、教师型主持人

传道、授业、解惑是教师的职责,教育是媒体传播的重要功能之一,主持人应该秉承对观众负责、对社会负责的劝导态度来主持节目。然而怎样履行这一职责却是教师型主持人的教学艺术。这类主持人大多外形和善,表情诚恳,态度和蔼可亲,循循善诱是他们的特点,他们常常出现在知识类节目中。教师型主持人无论是播讲,还是主持,都应对自己所谈内容抱有自信,充满兴趣。播讲时不是教育,而是耐心引导。如于丹就属于教师型主持人。(见图2-3)

节目主持人在节目中与教师在课堂上的角色是相同的。当今教育倡导以人为本，通过体验使学生的个性、特长得到发展，使其综合能力得到提高。这个过程是一个充分调动学生积极性、创造性、参与意识的过程。这就要求教师摒弃过去"我讲你听"的旧方法，探索新方法，所以节目主持人也应"眼观六路，耳听八方"，及时捕捉观众的反应。

四、朋友型主持人

朋友，是人际关系中甚为重要的交际对象。朋友是指人际关系中虽没有血缘关系，但又十分友好的人。真正的朋友就是互相信任，互相尊重，他们聆听对方烦恼，给对方建议，先为对方着想。朋友之间通常兴趣相似，互帮互助。在电视节目中，大家常常可以看到这种非常健谈的节目主持人，他们像朋友一样谈论各种各样的话题，他们发表自己的看法，倾听他人的意见。朋友型主持人的相貌要求不高，但都很随和，不会让人感到讨厌。他们就像是我们身边的邻居、朋友或同事，使人倍感亲近。如张绍刚就属于朋友型主持人。（见图2-4）

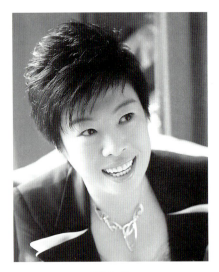

图2-3

图2-4

五、演员型主持人

演员型主持人具有表演的天赋，更接近演员。他们在节目主持中能充分发挥个人的表演才能，以模仿为特色的演员型主持人可随舞台需要塑造各种艺术形象，这些都带有对原型人物的模仿成分，是一种专业的表演艺术，其主持的节目多带有娱乐性质。根据节目的不同，可以挑选形象较好的年轻人做这类节目的主持人，也可以挑选形象其次但会对观众产生特殊吸引效果的人做主持人，这些人多具有一定表演能力，动作、表情较为夸张，反应灵敏，具有幽默感。如谢娜就属于演员型主持人。（见图2-5）

图 2-5

第三节
影响主持人形象设计的因素

主持人的形象直接传达着一个栏目、一个频道甚至一个电视台的整体形象、包装理念、审美感和美学意识，同时也直接影响观众的"视欲"心态，引起他们的视觉、心理的审美共鸣。主持人形象设计是受个人条件、节目风格和传播技术制约的。

一、个人条件

个人的容貌、体型、性格、动作特点等都会影响主持人形象的展现。每个人的容貌、体型不同，所适合的衣服类型、式样及发型等也不尽相同。在进行主持人形象设计之前，首先要考虑设计对象所拥有的条件和所要达到的目的。条件是主持人形象设计的支撑点，设计构思和技巧是为条件服务的。如果脱离了具体条件，只能是纸上谈兵，设计效果的成功与否更是无从谈起。形象设计的条件不仅仅显示在表面，设计师要凭借自己敏锐的艺术感觉去发掘设计对象的深层意识，比如不但要看到主持人的外在形体、肤色等条件，还要感受其气质、风格、性格、爱好、特色等无形条件，这在形象效果上占据十分重要的位置。具有生命力的形象设计作品，应该以无形的感染力来打动人们的心，这就要求形象设计师在设计之前必须要仔细观察，了解设计条件，为设计成功的作品打下基础。

事物的形象美千姿百态，但它们有一点是共同的，就是它们的美要通过独特的个性表现出来。人的形象美也是一样，社会越发展，人们越追求有个性的东西，这是一种普遍的规律。电视节目主持人在长期实践中表现出的稳定的个性特征，形成了主持人的独特风格。风格的定位对电视节目主持人的成功起着至关重要的作用。例如，一个热情、亲切、善良的典型东方女性主持人形象已经赢得观众，这样的形象定位非常稳定了，也符合主持人的气质。如果突然让这类主持人去做具有一定思辨能力的知识型主持人，显然是既不可能也不可行的。

所以，在具体节目中给主持人进行形象定位，首先要准确把握节目的定位，即了解节目的宗旨、内容范围、风格特点等，尤其要注意到这一节目与同类节目的区别，清楚节目的服务对象，了解他们的心理需求，然后进一步分析这个节目需要的主持人应具有哪些特点。此外，不同时代、不同民族、不同国家、不同地域、不同文化对电视节目主持人的个性也有极大的影响，这些因素都会直接影响节目主持人个性的稳定和风格的形成。

二、节目风格

节目本位就是把节目风格放在第一位，根据节目风格来选择主持人。任何一个节目在最终出现在荧屏之前，对其风格都有明确的定位，这是节目的出发点和立足点，也是保证节目取得成功的第一个环节。因此，节目的内容、气氛和环境，对主持人形象风格有着制约性的影响：节目内容严肃，主持人的仪表就必须庄重；节目内容和节目气氛比较轻松、欢快，主持人形象则可随意些。例如，《焦点访谈》是一档新闻评述类节目，以具有一定深度的报道和评论为特色。主持人的形象及仪表应当庄重、严肃、公正，过于浮夸的妆容和打扮会使主持人与节目类型风格形成强烈的不协调感。

电视节目主持人的形象，以与节目协调为最佳境界。北京电视台一位节目主持人曾总结出一条"穿什么说什么怎么说"的规律：到国外演出时，主持节目穿正宗旗袍，说话缓缓的、悠悠的，走路款款的、慢慢的，能体现中国古老文明的悠远深厚；主持文艺晚会，穿上晚礼服，面带微笑，妙语连珠，一派大家风范；主持知识竞赛，穿上职业化套装，既干练又专业，让人感受到知识的力量。总之，主持人的形象既要在节目中醒目突出更要与节目协调。

三、传播技术

由于光电技术、照明技术、摄影技术和录音技术的限制，以及传播中信息的弱化，会造成变声、变形，这些都会使主持人形象"受损"，这些传播技术使主持人形象受到了制约。但随着高科技的迅猛发展，我们已进入了高清数字化时代，电视中的影像细节也随着清晰度的提升愈发显得真实，画面形象的整体感更加鲜明而突出。高清电视不仅使图像更清晰，而且随着电视屏幕加大，构图比例也是标清电视基础的两倍，呈现在电视屏幕上的影像在原有基础上更显横向拉宽，这种变化对形象的修饰性有着直接的影响。东方人外形特征的劣势通常是脸型较宽，面部骨骼较平，缺乏层次变化和生动性，以及身材不够修长、挺拔。这些劣势在高清电视中会被放大，所以在造

型和形象设计中要根据需要，适当加强面部的立体感，克服自身弱点以及由于传播技术带来的不利因素，是塑造屏幕形象形式美的关键。

另外，电视的色彩原理属于色光混合，色光混合的三原色是红、绿、蓝，通常又称为加法混合、RGB 模式，屏幕上所显示出来的"光像"与人眼所看到的"光像"是有区别的，电视设备对物体层次的分辨率、对色彩的还原能力、对光线的适应程度以及画面的清晰度远远低于人眼，不能百分之百地再现主持人外形修饰效果。如果主持人着装色彩太明亮、太鲜艳、纯度太高，色彩还原不好反而削弱了效果。明度高低反差大的服装色彩搭配，在明暗交界处会产生漫射现象，使轮廓不清晰。所以，主持人应穿色彩比较柔和、纯度比较低、反差比较小、面料明度适中的服装为好。照明、摄像对主持人形象的造型也影响颇大，在布置照明灯光时，要力求找到最佳点，色彩和质地的展现完全依赖光线效果。如果光亮不够，画面看上去往往显得脏、旧，甚至色彩都会发生变化。但光亮过于强烈，则会使主持人的脸色显得苍白，毫无生气。所以，画面中出现的任何一点形象塑造上的瑕疵，都会给节目造成不良影响，给人以虚假、劣质的感觉。

由于传播技术的限制，更加要求主持人形象塑造要自然、得体，要注重整体形象的完整，才能使主持人形象更突出，对比鲜明，才能得到充分体现。

第四节
主持人形象设计的学习准备与方法

一、学习准备

主持人化妆与形象设计中"坚守主持人形象塑造的最高使命"是至关重要的，它不仅代表主持人的专业身份，而且也鲜明地体现出主持从业者的责任与专业素养，揭示主持人专业形象塑造的本质。因此，这一核心问题在主持人职业形象塑造中十分关键，不容忽视。主持从业者要重视和提升分辨能力，立足于专业特点，准确地把握和驾驭化妆与形象设计的特点。主持人形象设计讲究形式美法则，而这些法则实际上在我们生活的点滴中已潜移默化的形成，所以，审美能力的培养不容忽视，基本功扎实才会使我们对化妆与形象设计的学习更加自如。

化妆学习工具的准备：

套刷类：腮红刷、轮廓刷（粉尘刷、定妆刷）、眼影刷（3 支）、眼影海绵、眉刷和眉梳、眼线刷、眉钳、修眉刀、眉剪、睫毛夹。

定妆类：脸部卸妆乳、眼唇部卸妆液、隔离（绿色或紫色）、定妆散粉或粉饼。

彩妆类：眉粉（三色）、眉笔（棕、灰、黑）、眼影（大地色系）、眼线液或眼线膏、睫毛膏、

腮红、修容饼、高光（提亮）、唇膏、唇部提亮。

消耗品配用类：卸妆棉、棉签、化妆海绵若干。

发饰类：尖尾梳、黑发夹、U形夹、鸭嘴夹、橡皮筋。

（另附：美目贴、烫睫毛器、小钢梳）

二、学习方法

（1）授课时，应通过对主持人个人条件整体与局部进行理性客观的分析，并结合节目风格类型加强感性思维训练来表达对主持人的整体形象设计。

（2）进行案例分析，以知名节目主持人的荧屏形象为例，引发构想思路。分析、分解其形象特征形成的过程，也可以引导学生选择自己喜欢的主持人形象特征，加入自己的体验、创意去重构、再创，建立自己的形象塑造设计。本书在每个章节的结尾都会介绍具有代表性的知名节目主持人的形象设计供学生参考学习，若有需要则课下去查找、补充。

（3）在实操环节示范时，多与学生互动，比如，在化妆工具的认识及化妆方法技巧的训练中，学生可以参与到形象设计中来，共同探讨调整技巧和解决方案。

第五节
知识拓展与范例参考

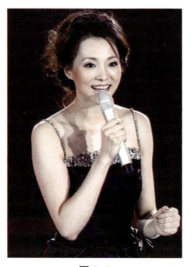

图 2-6

一、知识拓展

主持人形象设计有两个着眼点：一是正确的主持人形象价值观；二是科学的美化方法论。单纯崇尚和依靠物品，是无法真正解决问题的。正因为我们有着"无古可复"的时尚历史空白，才需要知识和信息的"输入"让我们了解世界，用最基础的时尚历史信息和经验信息来判断和提升主持人形象设计水平。

二、范例参考

结合外在形象和内在形象分析中央电视台主持人董卿的形象特点（见图2-6）。

第三章

主持人的基础化妆

ZHUCHIREN DE JICHU HUAZHUANG

■ **教学任务** ┃ 彩妆常用化妆用品与工具的介绍，主持人的基础化妆技法，五官矫正化妆技法。

■ **教学目标** ┃ 了解基本的化妆工具和化妆用品，能够熟练使用化妆工具，对主持人的基础化妆造型有基本的了解。

■ **教学重点** ┃ 化妆品的认知，化妆工具的应用技巧及熟练使用，熟练掌握化妆步骤。

要拥有精致、无瑕的妆容，除了要求化妆师有精湛的化妆技术之外，好的化妆用品与化妆工具也是必备条件之一。化妆品与化妆工具的选择直接影响整体妆面的效果。在化妆之前我们应该对化妆工具与化妆用品有更详细的了解，对以后的应用打下良好的基础。

第一节
主持人常用化妆用品与化妆工具

一、彩妆用品

1. 粉底

粉底是最常用的修饰皮肤底色的化妆品，可以遮盖面部瑕疵、调整皮肤色调、抵御紫外线及增强面部立体感。粉底的主要成分是水、油脂及色粉等。水和油脂可以使皮肤滋润、柔软并富有弹性。色粉决定粉底的颜色，可用不同深浅的粉底调整面部轮廓和立体感，使脸部显得更加精致、通透。不同效果的粉底配合不同的妆型，可塑造出不同风格的妆感。

（1）液体粉底。液体粉底适用于油性、中性、干性的皮肤。液体粉底的配方较轻柔，能紧贴皮肤，有透明自然的效果。油性皮肤要选择水质的液体粉底，中性皮肤则宜选择轻柔的液体粉底，干性皮肤可以选用有滋润作用的液体粉底。（见图3-1）

（2）乳状粉底。乳状粉底适用于中性、干性或特干性皮肤。乳状粉底有修饰效果，它属于油性配方，其滋润成分特别适合干性皮肤，能掩饰细小的干纹，

图3-1

若使用后出现粉刺，就要停止使用。可用手指代替海绵扑涂抹，以免使海绵吸去大量的粉底，使粉底不易均匀地涂抹于面部。（见图3-2）

（3）粉饼状粉底。粉饼状粉底适用于中性皮肤，有遮瑕作用。粉饼状粉底用法简单，由于质地厚，较难涂得均匀，应使用湿润的海绵涂抹，如果是干性皮肤，要先在皮肤上涂上保湿乳液，而油性皮肤则宜先在皮肤上拍上爽肤水。（见图3-3）

（4）干湿两用粉底。干湿两用粉底适用于油性及中性皮肤。干湿两用粉底使用方便，适合工作繁忙的女性，将干粉底扫干面上，能修饰妆容，显得自然、通透，而用湿润了的粉扑扑上粉底，则可以营造出细致、清爽的效果。油性肌肤在使用粉底前，应先在皮肤上拍上爽肤水，用吸油纸吸去皮肤表面的油脂。（见图3-4）

图3-2

图3-3

图3-4

2. 散粉与蜜粉

（1）散粉。散粉具有遮瑕效果，也可以用做妆面的升华。散粉是用于粉饼上进一步定妆，使肤色更通透、自然。常用的散粉有以下几种。

① 肤色散粉：这类散粉包括透明散粉、自然色散粉、杏色散粉等。经常用到的是透明散粉，质地轻柔、透明，是化妆时必备的用来补妆和定妆的基础散粉，例如纪梵希散粉。（见图3-5）

② 调整型散粉：这类散粉包括浅绿色散粉、浅紫色散粉、粉色散粉等。能够改善肤色色感，提高肤色效果。例如 Guerlain 05 限量冬日异彩幻彩流星粉球。（见图3-6）

图3-5

图3-6

（2）蜜粉。蜜粉比较轻薄、透明，用后妆面显得干净，蜜粉比散粉细，没有遮瑕的功能，但是一般有吸油的效果。蜜粉的色号选择多，在修正肤色方面比粉饼要好。（见图3-7）

3. 眼影

眼影分为粉状眼影和膏状眼影。眼影是具有加强眼部立体效果、修饰眼形以及衬托眼部神采的彩妆用品。眼影有多种颜色可供选择，一般分为亚光和珠光两种，不同节目主持人根据类型不同选择也有区别，如严肃的新闻类节目主持人适合选择亚光效果的眼影，儿童节目及娱乐节目主持人可选择珠光质地的眼影。

图 3-7

（1）粉状眼影。粉状眼影在化妆品市场上比较普遍，优点是能使妆容持久、易着色，缺点是比较干，适合中性至油性皮肤。亚光质地的粉状眼影适合自然妆效，细腻珠光质地的粉状眼影适合于任何肌肤，其质感柔滑，易涂抹，细微的珠光使眼部看起来更亮丽。（见图3-8）

（2）膏状眼影。膏状眼影在近几年流行，能达到透明、油亮、自然的妆感，适合中性至干性皮肤。膏状眼影优点是方便携带，易涂抹，缺点是易脱妆。（见图3-9）

使用膏状眼影时要以少量为主，不要过量涂抹，过量使用膏状眼影会使其堆积在眼皮褶皱处，特别是双眼皮的人，会使妆容显脏。如果大量使用在眼部干纹多的地方，短时间内眼部的纹路会变得更加明显。

图 3-8

图 3-9

4. 眼线工具

眼线是指使用眼线工具沿睫毛内侧，从眼内角至眼外角描画的内侧线，描画后可使眼睛显大、有神。现在市面上的眼线工具可分为眼线膏、眼线笔、眼线液三大类。

(1) 眼线膏（胶）。眼线膏是近几年比较流行的眼线工具产品，眼线膏的持久力比眼线笔好，色彩更鲜艳，饱和度也更高。配合眼线刷容易上手。如果感觉眼线膏变干，可以喷湿表面，与少许水调和使用。在市场中波比布朗的流云眼线胶口碑较好。除了眼线膏本身，眼线刷的挑选也很重要，最好选择扁平刷头，其刷毛柔软，而且侧面呈一条线，便于画出精致的眼线。（见图3-10）

(2) 眼线笔。眼线笔笔芯柔软，易于描画，眼线笔体形小巧，方便使用和携带，缺点是几乎所有品牌的眼线笔都容易晕妆，如果眼线笔的色彩饱和度不够高，画完后的整体效果就比较弱。（见图3-11）

(3) 眼线液。眼线液附着力强，线条流畅清晰，色彩浓郁，不易脱妆。眼线液的笔头有粗细之分，可以根据需要自由选择。在淡妆中眼线液更能突出眼部效果，浓妆适合搭配色彩饱和度高和持久力强的眼线液，如娱乐节目主持人就比较适合。（见图3-12）

图3-10　　　　　　　图3-11　　　　　　　图3-12

5. 睫毛膏

睫毛膏涂抹于睫毛，能加深睫毛的颜色，目的在于使睫毛浓密、纤长、卷翘。睫毛膏通常包含刷子及内含涂抹用且可收纳刷子的管子，刷子本身有弯曲型也有直立型，睫毛膏的质地可分为霜状、液状与膏状。（见图3-13）

6. 腮红

腮红的主要功能是修饰脸型并且呈现好气色，还可以适度掩饰两颊上的瑕疵。腮红的选择种类有以下几种。

(1) 液状腮红。液状腮红含油量少，或是不含油，使用液状腮红时要小心控制涂擦晕染的范围，通常适合偏油性的肌肤使用。其代表有benefit胭脂水。（见图3-14）

(2) 慕斯状腮红。慕斯状腮红质地清淡，一次用量不宜太多，以多次覆盖的方式涂擦，适合偏油性的肌肤使用。（见图3-15）

图3-13

图 3-14　　　　　　　　　　　图 3-15

（3）乳霜状腮红。乳霜状腮红质地柔滑，一次用量不宜太多，若控制不好涂擦面积就会越擦越大，适合偏干性肌肤使用。（见图 3-16）

（4）膏饼状腮红。膏饼状腮红适合搭配海绵使用，延展效果较佳，可以制造出健康流行的油亮妆效，适合偏干的肤质使用。（见图 3-17）

（5）粉末状腮红。粉末状腮红质地轻薄，容易控制涂擦范围，适用于初学者，适合偏油性皮肤使用。（见图 3-18）

图 3-16

图 3-17　　　　　　　　　　　图 3-18

7. 唇膏

唇膏能修饰唇形，强调唇部色彩以及立体感，具有改善唇色、调整唇形、滋润及营养唇部的作用。唇膏分为油质唇膏和粉质唇膏两种：油质唇膏滋润，有光泽，但遮盖力弱；粉质唇膏的覆盖力强，在改变唇形时适用。主持人在选择唇膏颜色时最保险的方式就是选择与所穿衣服颜色相配的唇膏颜色。（见图3-19）

图 3-19

二、化妆工具

1. 化妆刷

专业化妆刷具的刷毛一般分为动物毛与人造毛两种。天然的动物毛上布有完整的毛鳞片，因此毛质柔软，吃粉程度饱和，能使色彩均匀服帖，且不刺激肌肤。一般而言，动物毛是化妆刷刷毛的最佳材质。貂毛质地柔软适中，是刷毛中的极品；山羊毛是最普遍的动物毛材质，质地柔软，耐用；小马毛的质地比普通马毛更柔软有弹性。人造毛、人造纤维比动物毛硬，适合质地厚实的膏状彩妆。尼龙质地最硬，多用做睫毛刷、眉刷。（见图3-20）

（1）粉底刷。一般粉底刷刷头较大且扁平，用来刷粉底液和粉底膏，注意粉底刷要涂抹均匀，不要薄厚不一，还可以在刷涂之后用湿海绵扑过渡一下，会显得更加自然。（见图3-21）

图 3-20

图 3-21

（2）散粉刷。散粉刷用来定妆，具体操作方法是：蘸取少量散粉，均匀地对面部进行定妆，再除去多余的散粉。鼻窝、眼角这些不容易刷到的地方，可以用蜜粉扑来进行细致的定妆。（见图3-22）

（3）眼影刷。眼影刷有大小不一很多种型号，分别适用于不同的地方，像大型号的眼影刷就比较适合大面积色彩，小型号的当然就适用于细节部位的色彩处理了。（见图3-23）

（4）腮红刷。腮红刷一般和散粉刷差不多，有的要比散粉刷小一点。一般是斜口的设计，这样更方便涂刷。（见图3-24）

图 3-22　　　　　　　图 3-23　　　　　　　图 3-24

（5）浮粉刷。浮粉刷很像个扇子，可以清除在化妆过程中面部残留的粉末，使妆容更加整洁、干净。（见图 3-25）

（6）眉粉刷。眉粉刷也是斜口设计的，蘸取眉粉来画大体的眉形，然后用眉笔再细致地描画，使眉形更加立体。（见图 3-26）

（7）眼线刷。眼线刷刷头细薄扁平，可以画出精致的眼线。（见图 3-27）

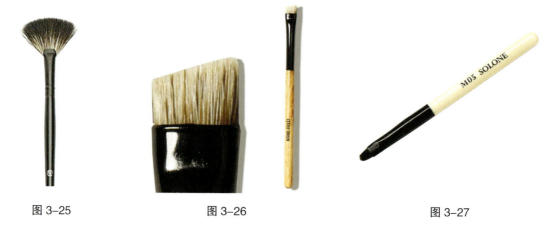

图 3-25　　　　　　　图 3-26　　　　　　　图 3-27

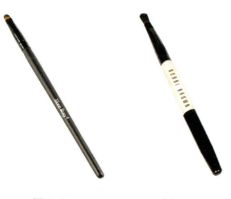

图 3-28　　　图 3-29

（8）修改笔刷。修改笔刷的刷头很小，主要在化妆过程中，有个别地方处理不当时，可用修改笔刷蘸粉底遮瑕。（见图 3-28）

（9）唇刷。唇刷的毛质一般都有点硬，而且刷头很小，这样能更好地控制刷头，从而描绘出更加立体的轮廓。（见图 3-29）

2. 化妆海绵

化妆海绵是用来清洁皮肤，以及把粉底均匀地在肌肤上推开，吸取多余的粉底和修正细部。化妆海绵

的种类多种多样，以三角形、圆形、菱形、方形居多，海绵平整面积大，可以用于基础底色的涂抹，尖的部位可以用于处理细小部位及细节。（见图3-30）

3. 粉扑

粉扑是化妆工具的一种，一般散粉和粉饼盒中都会包含粉扑。粉扑多为棉质和丝绒材料，用于蘸取粉底，修饰妆容。不同类型的粉扑作用不同：海绵粉扑较适合湿水使用，方便均匀地推开液状粉底；三角形状的粉状则便于涂抹眼角及鼻翼等位置；干湿两用粉扑一般是圆形或长方形，不管是否弄湿，都可使用。不论是海绵粉扑或干湿两用粉扑，还是选择柔软度适中为佳。（见图3-31）

图3-30　　　　　　　　　　　　　　图3-31

4. 睫毛夹

睫毛夹是一种可使睫毛弯曲上翘的化妆工具，令睫毛看上去既长又翘。睫毛夹的形状与眼部的弧度一致。将睫毛夹对准睫毛位置，夹住持续片刻即可使睫毛弯曲。（见图3-32）

5. 镊子

镊子用途有多种，在化妆过程中可以用来拔除多余的眉毛，还可以用于捏住细小的化妆材料，起辅助作用。选择镊子的时候注意镊子顶部两头的闭合度要完整，不能错位。（见图3-33）

图3-32　　　　　　　　　　　　　　图3-33

6. 弯头剪

弯头剪不仅可以用于修剪美目贴及杂乱或下垂的眉毛，还可以修剪假睫毛。（见图3-34）

7. 修眉刀

修眉刀是修眉工具，用来刮掉杂眉，使眉形更加流畅完美。选择修眉刀刀片时尽量选择带有防护的，防止刮伤皮肤。（见图3-35）

图3-34　　　　　　　　　　　图3-35

8. 美目贴

美目贴又称双眼皮贴，其形式为透明或半透明的纸质胶带。美目贴主要用来调整眼型，对大小眼及问题性眼睛进行调整，使双眼协调一致。（见图3-36）

图3-36

9. 假睫毛

假睫毛是睫毛修饰工具，使用后可使睫毛看起来更加卷翘，增加睫毛的浓密度及长度。假睫毛需要用专业胶水紧靠睫毛根部粘贴使用。一般假睫毛的种类有很多，按做工可分为手工睫毛、半手工睫毛和机制睫毛，按用途可分为布娃娃睫毛、影视睫毛、仿真睫毛及日常睫毛。主持人在使用假睫毛时可根据不同节目类型进行选择，例如：新闻类节目、访谈类节目可用自然型；娱乐节目、儿童类节目可选择浓密型。（见图3-37）

10. 化妆包（化妆箱）

化妆包（化妆箱）就是装载化妆品的包（箱），保护化妆品，使其整洁、干净。有序摆放的化妆品能提高化妆师的工作效率。（见图 3-38）

图 3-37

图 3-38

第二节
化妆素描学

化妆属于造型艺术，头面部与五官的绘画既是整体形象的组成部分，又是对化妆造型艺术表现所进行的基础训练。所以，绘画知识对学好化妆来讲是必不可少的。有扎实的绘画功底和基础理论能够培养正确和敏锐的观察能力，能进一步掌握美的基本原则、基本规律和表现技能，在化妆造型的过程中灵活运用绘画知识，能够准确表现出人物的比例、结构、层次等视觉效果。

一、素描的基本知识

1. 素描的定义

广义上的素描，是指一切单色的绘画，源于西洋造型能力的培养。狭义上的素描，专指用于学习美术技巧、探索造型规律、培养专业习惯的绘画训练过程。作为化妆师，需要了解人物面部的骨骼与肌肉变化，观察人物的比例特征，在原有基础上塑造更加完善的造型，所以，具有良好的素描基本功是必不可少的。

2. 素描要素与化妆造型

（1）绘画与化妆。

绘画化妆法是化妆中最基本、最常用的表现手法。绘画化妆是利用绘画的方式和原理（如明暗层次、线条造型、色彩变化等），在人的脸上表现，调整五官比例，改变肤色，塑造形象，完成化妆设计，达到造型要求的一种化妆方法。例如骷髅妆面必须在完全了解骨骼结构的基础之上才能表现到位。如何在一个二维平面上创造出具有真实感和艺术性的形象，需要特别注意层次的刻画。而绘画化妆的对象是人，人的脸部和头部是一个六面立方体，由于个体差异因素，通常只有在人物原型的基础上进行改变，这样就会受到人物本身形象的诸多限制。

（2）线条塑造。

线条塑造是通过脸部线条的调整使脸部在视觉上有变长或变窄的效果，素描造型的第一要素是线条，线条有粗细、长短、曲直、深浅等特性。化妆师在化妆过程中，利用线条的长短、粗细、弧度，以及明暗中的黑白灰，色块面积的大小和晕染等手段，塑造和矫正脸型、五官，表现物象。在具体实施过程中要注意线条位置的准确性，要在符合本人五官基础之上进行调整。比如鼻梁的变化，鼻头的修饰，眼线的表现等处理。线条的粗细、长短、曲直、深浅都会造成错视，从而改变了人物脸型与五官的特点，影响化妆效果和角色的性格塑造，这是造型艺术的真正含义。

（3）块面造型。

素描的另外一个要素就是面，注重黑、白、灰三大面及五大调子的运用来塑造形体的空间感是素描立体刻画的又一表现手法。化妆严格来讲就是在人的脸上塑造不同形状的块面，运用绘画中的块面造型是非常有效的方法，无论是胖人的圆弧线条组合或是瘦人的暗影结构刻画。

（4）明暗层次。

绘画化妆法对明暗层次的处理绝不等同于在平面上作画，尤其是加上光线的因素，在结构复杂又立体的脸上化妆。以脸的结构特征为依据是处理脸部明暗层次的关键所在。一般深色用在需要凹陷的部位，亮色用在需要突出的部位，过渡色则起到衔接明和暗的作用。这种方法可用在一般的矫形化妆中，比如，在遮盖眼袋时，可选比肤色深的遮瑕膏薄涂在微鼓的眼袋处使其"收敛"，再用亮色涂在暗影处，自然的衔接起到了很好的矫正作用。以皮肤的颜色特征为依据是选择明暗色的关键，脸的结构特征是重组脸部明暗层次的重要因素。

（5）立体化妆。

立体化妆法就是在造型中采用添加附属物品，利用加减法的形式来完成平面绘画所不能完成的特殊化妆。但立体化妆一般需要绘画化妆法的辅助，不然很难独立完成造型任务。常用的几种立体化妆法如下。

◆毛发造型：主要指对假发套、发片、眉毛、胡须以及除脸以外的手部、胸部、腿部的化妆造型。此种方法常用于演员，能使其扮演的角色更真实，更符合剧情的需要。

◆牵引法造型：一般是用胶水将薄绢纱贴在皮肤上，以减法的形式将松弛下垂的皮肤或局部五官朝一定方向牵拉，调整局部五官的化妆方法。

◆粘贴法造型：用一些附加物通过粘贴手法，以加法的形式进行造型化妆。它可以单独使用，

也可以结合其他立体化妆法共同进行造型，但只能起到临时效果。

◆塑型法造型：借助于对皮肤无刺激伤害的可塑性材料，在化妆对象的脸部或身体某些部位进行雕塑的化妆方法。塑型化妆有两种：一种是用塑型材料直接在化妆对象的脸上塑造局部形象；另一种是将化妆造型所需要的塑型物件先制作好，然后粘贴在化妆对象的脸上。

二、绘画与绘画化妆的关系

良好的素描功底也是表达视觉艺术的基础，它能培养人们正确的观察方法及良好的观察习惯。早在文艺复兴时期，达·芬奇就曾对眼睛的特征做过科学的研究，他指出，人的两只眼睛能把两个角度看到的影像综合起来，这样就能较明确地感知物象的体积、距离和空间。当睁开眼睛看一个物象时，通常两眼的视线就集中于物象的一点，正常情况下被注视的点是非常清晰的，而注视点的周围则相应模糊一些，这种现象被称为自然的、有焦点的习惯性观察。绘画中的观察有别于一般常人的观察习惯，是把物象进行整体的、有机的联系，然后对其中某个部位的强度、位置做出准确的比较、判断，这样才能使自己的观察变得主动起来。

化妆师在化妆前也必须对化妆对象进行认真的观察，分析其外部特征，如脸型、五官、皮肤等，便于更好地把握造型法，实施化妆。观察是化妆前的一个重要的环节，而观察的质量将直接影响化妆师的表现质量。因此，对一个化妆师而言，眼睛往往比手更加重要。观察方法也就是对表现对象的认识方法，没有正确的认识方法，就难以正确地表现对象。

绘画与绘画化妆所表现的关系是画师与化妆师的关系。化妆师可以借助自己"绘画"技巧对化妆对象进行艺术再造，通过使用各种各样的化妆品和化妆工具按照一定的化妆步骤和技巧，对面部五官及其他部位进行描画、渲染，通过调整形与色达到美化形象的目的。

第三节
主持人基础化妆技法

所谓"女为悦己者容"，由古至今，无论是在中国还是在西方国家，都得到众多女性的尊崇，化妆不是改变和遮掩，只是使人更加鲜明，更具独特气质，所以学习化妆技法显得尤为重要。主持人作为公众人物，其妆容更要时尚、庄重、自然。

一、清洁肌肤

人的皮肤尤其是面部皮肤，时刻都与外界环境相接触，空气中的尘埃与烟雾都会在我们皮肤上寻找栖息地。由于生理作用，皮脂腺分泌物经长时间留存后会受到空气氧化和细菌分解，变成

有害于皮肤的物质。汗液中水分的蒸发将盐和尿素等残留在皮肤表面，会刺激皮肤、损伤皮肤。而对于经常化妆的人来说，涂在脸上的粉底、腮红、眼影、唇膏等化妆品对皮肤有相当程度的附着力。所以，污垢如不及时清除，会引起各种皮肤病症，使皮肤受损而显得粗涩，失去润滑和弹性。因此，清洁是保养皮肤必不可少的步骤，清洗面部也是美容的第一步。

1. 眼部清洁

如果卸妆不完全，皮肤会出现很多问题，特别是眼部皮肤，眼妆卸不干净容易出现黑眼圈。因此，眼部卸妆很重要。

眼部卸妆时如果戴有假睫毛，应先将其取下，用手指按住外眼角皮肤，由内向外轻轻揭下。然后将化妆棉用卸妆液全部蘸湿，闭上眼睛，敷在眼睛上面，使眼部的妆容初步溶解。

卸除眼线的方法如下。闭上眼睛，用化妆棉蘸取卸妆液贴在眼部，轻轻沿着睫毛根部按拍10~20秒，使卸妆液溶解眼线，然后将化妆棉向眼尾滑动，擦去眼线，这样重复两次以确保卸妆彻底。如果有内眼线的话，就用棉花棒蘸取卸妆液，轻轻擦拭，擦拭的时候要小心，以免弄进眼睛。准备棉花棒及纸巾，将纸巾对折放在下眼睑，合上眼，再用蘸了卸妆液的棉花棒由睫毛根部向下抹去。然后张开眼睛，将纸巾放在下眼睫毛底部，用棉花棒由睫毛根部向下抹。整个眼部妆容卸完之后，可再一次用棉花棒蘸取卸妆液，以与眼睛垂直的方向小心擦拭，再次确认是否卸妆干净，以免化妆品停留在脆弱细致的眼周肌肤上，伤害肌肤。

注意事项如下。

① 如果睫毛膏卸不干净的话，会导致睫毛脆弱，易脱落，甚至会引发炎症。而眼影卸不干净还会导致黑色素沉淀而形成斑点。所以眼部卸妆非常重要。

② 在卸妆的时候，一定要多换棉花棒和化妆棉，不要总用同一个擦拭，尽量一个地方换一次。

③ 卸妆完毕之后，可以使用化妆水再次擦拭面部，化妆水对面部也有清洁作用。这样可以起到加强清洁的作用。

2. 面部清洁

面部清洁应注意根据肤质选择合适的洗面奶及洗脸方式，注意事项如下。

（1）干性皮肤用泡沫洗面奶，既清洁又滋润。对于干燥及敏感性肌肤，清洁力强但脱脂力弱的低刺激性洗面奶最为适合。使用时要特别注意，洗面奶用量过多或起泡不完全都会给肌肤带来负担，所以使用前要充分揉搓，使其起泡，再轻轻地按摩肌肤，但不要用温水冲洗太久，以避免油脂流失过多。

（2）油性肤质者皮肤易出油，易长青春痘，鼻梁多黑头，毛孔粗大，再加上紫外线及其他外来刺激（如进食辛辣食物、油炸食品等），就很容易多油且失水快。所以油性肤质者应选择去油且保湿的清洁产品。另外还应特别注意眉心、鼻翼这两个易泛油的部位，洗脸时应上下移动中指的手法进行按摩，仔细清洗几次，用温水洗净之后，可以用冷水再洗一遍，这样有利于毛孔收缩。

（3）中性皮肤肤质较好，有弹性、健康且有光泽。但是再好的皮肤也要注意平时的清洁和保养。中性皮肤的清洁主要是洗出光泽，去掉粗糙，可选用温和型洗面奶配以适当的按摩手法清洁，让肌肤光润、白皙。

二、眉形的塑造

1. 眉形的塑造

眉毛颜色较深，是面部非常突出的部位。它的形状往往会给人留下不同的个性印象。这些印象由眉毛的形状、宽窄、长短、疏密、曲直等产生。眉毛在脸型中是横向的线条，因此在进行化妆造型时，常常利用眉毛的形状和色调来调整脸型，增加表现力。

（1）眉毛的结构。眉毛起自眼眶的内上角，沿着眼眶上缘至外上角止。眉毛的内端称为眉头，外端称为眉尾或者眉梢，眉毛略呈弧线形，弧线的最高点称为眉峰，眉峰和眉头中间的部分称为眉腰。眉毛的生长方向与化妆技巧有着相互协调的作用。眉头部分以扇形方向生长，眉腰部分斜向上方向生长，眉峰上半部分斜向下方生长，下半部分斜向上方生长，眉梢部分斜向外下方生长。眉毛的形态因人而异，也因年龄、性别等因素有很大差别。（见图3-39）

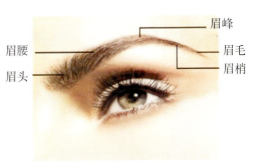

图3-39

（2）眉毛的形态。

① 标准眉。标准眉是将柳叶眉的宽度放大，不特意挑高或抛高眉峰，具有婉约的气质。（见图3-40）

图3-40

② 平眉。平眉俗称一字眉，眉头、眉峰、眉尾基本在同一条直线上，自然整齐，给人温和、亲切的感觉。（见图3-41）

图3-41

③柳叶眉。柳叶眉两头尖，呈柳叶形，弧度柔和流畅，具有柔美的气质。（见图3-42）

图3-42

④挑眉。挑眉是指眉峰高挑，此眉型女性视觉上冷艳高贵。（见图3-43）

图3-43

2. 眉毛的修饰技法

眉形对于后期的塑造起着重要的作用，修饰眉毛的技法主要有以下几种。

（1）梳理粘贴。自身眉毛毛发条件良好的人只需要用眉刷从眉头向眉梢梳理成形，也可加少量睫毛膏或者啫喱膏帮助定型。通常男性主持人常会用到此方法，塑造出清新自然的眉形。（见图3-44）

图3-44

（2）刮、摄。使用专业的工具，如刮眉刀、镊子，刀头要小，刀锋处应有保护层。刮、摄眉毛时动作要迅速，去掉多余的杂毛，把眉形显现出来。眉毛要在化妆之前修好，可使上妆效果更好。（见图3-45）

（3）剪。眉毛的修剪要使用弯头剪刀来完成，对于太长、太密的眉毛就需要用剪刀进行修剪，在修眉形的过程中需要慢修、少修，不宜一次剪到位。初学者修剪眉毛时，可将眉毛梳平贴在皮肤上，从眉梢向眉头逆向梳理，把过长的眉毛修剪掉。（见图3-46）

图 3-45

图 3-46

三、粉底的打法

打粉底是化妆的基础，涂上粉底能使脸色显得轻柔自然，是日常妆的最佳选择。粉底一般有粉底液、粉饼与散粉三种。进行化妆时，通常先打一层粉底，再进行其他妆容修饰。（见图 3-47）

1. 粉底上妆的基本方法

（1）由内向外，由中间向两边。

将整体肤色用同一色号打均匀，然后再用稍

图 3-47

浅一些的色号进行提亮，稍暗一些的色号进行暗影。总的来说，这种手法所用的是一种叠加的方式，用加法来进行立体式粉底的塑造，比较好掌控。

（2）由外向内，由周围向中间。

用稍暗一些色号的粉底做周围的粉底，然后空出高光部分打上稍浅一些色号的粉底，这个手法是使用减法来进行立体的粉底的塑造，掌握起来比前一种技术含量高一些，对于化妆新手来说会比较难。

2. 粉底上妆的手法

（1）揉。

揉是以涂乳液般的涂抹方式打粉底。这种手法一般适用于乳液状的粉底和皮肤较好的人使用。这种手法的优点是妆感小，比较轻薄，十分服帖、自然。但是对于面部瑕疵较多的人来说不太适合。

（2）刷。

这种手法需要配合的化妆工具是粉底刷。通常以打圈或者是按照肌肉走向的方式打粉底，可以深入到局部细节。优点在于皮肤上的粉质感最为轻薄，而且更加干净卫生，多在表现主持人肌肤细腻时的近景采用。

（3）按、拍。

按、拍需要配合的化妆工具是海绵扑。用这种方法打粉底时，每一下都要稍微用一点力度去拍打，而且能够保证感受到每次的力道均匀。以这样的方式拍打的粉底，会有较好的遮盖力和较长的持久度，妆感也会稍微细腻一些，通常膏状粉底适合这样的手法。

（4）点。

点是利用"美容手指"（中指、无名指、食指）在局部点按，这种手法不建议在全脸使用，而是用于局部遮瑕或者是高光处的局部提亮。

3. 注意事项

（1）眼睑周围选择贴近肤色的粉底，鼻翼、嘴角等部位粉底要均匀。

（2）提亮的部位通常为眉骨、T字区、眼下、下巴。

（3）注意暗影涂抹需要修饰的部位，过渡及衔接时要自然，不要有明显的痕迹。

四、定妆

在前面章节介绍过定妆粉的分类，大家可以参照前面的内容复习回顾。下面重点介绍定妆粉在化妆过程中的作用。定妆工具主要有大号粉刷（见图3-48）和丝绒粉扑两种（见图3-49）。

图 3-48

图 3-49

1. 定妆粉的作用

（1）定妆粉能将妆容固定，使化妆品不会轻易移位或剥落。

（2）定妆粉能吸走皮肤表面的油脂，令妆容保持光泽，延长妆容的持久度。

（3）当妆容色彩不均或不协调，蜜粉能起到修饰的作用，中和肤色不匀。

2. 注意事项

（1）皱纹较多或面部表情丰富的人不宜扑过量的定妆粉，以免更突显脸部的细纹。

（2）借助大号粉刷或者丝绒粉扑定妆，用刷子之前须弹掉刷头上的多余散粉，以达到自然的效果。

（3）定妆要细致，鼻翼、嘴角、眼睛周围需要多加注意。

五、眼部的妆容

眼部是面部表情最为丰富的地方，丰富的眼部妆容可展现明亮的双眸，散发诱人魅力。通常将能够赋予眼部立体感的眼影以及能加深眼部轮廓的眼彩、眼线、睫毛夹和睫毛膏等组合起来使用。

1. 眼影的画法

在介绍眼影的画法之前，应先了解眼影是分为暗色调和亮色调的，暗色称为收敛色，涂在希望凹下去或收敛的地方；亮色称为扩张色，涂在希望凸出或扩张的地方。（见图3-50）

眼影的画法可分为平涂法、渐层法、段式法、倒钩法、烟熏法、前移法、后移法和欧式法。

（1）平涂法。平涂法是用单色眼影平涂在眼睑描画眼影的手法。浅色平涂使人显得单纯、年轻，深色平涂使人显得直率、时尚。（见图3-51）

图 3-50

图 3-51

选用平涂法晕染眼影时，应从睫毛根部开始描画，睫毛根部可描画得浓一些，色彩可深一些，逐渐向上减淡至消失在眼窝处，再在眉骨处用亮色提亮增加眼部的立体感，与眼影自然衔接。

（2）渐层法。

渐层法较为丰富，可选用同类色、类似色或邻近色。这种方法可掩盖浮肿的眼皮，拉宽眉眼间距，使眼神具有神秘感。

选用渐层法晕染眼影时，先选择浅色的眼影，用平涂的手法平铺于上眼睑，然后选用深色眼影从睫毛根部开始以三等分的方式描画眼影，即将眼线至眼窝的部分划分为三等分，靠近睫毛根处的眼影颜色最深，向上颜色逐渐变淡，且色彩与色彩之间不能有明显的分界线，色彩过渡要自然，如需加深颜色，同样选用三等分的方式描画眼影。一般在用渐层法晕染眼影时，眼影色彩不宜超过三种颜色。（见图3-52）

图 3-52

(3) 段式法。

段式法是使用浅色由眉头刷至眼窝,将深色重叠在浅色上,由眼中部涂抹至眼尾处并向外侧渐变的手法。此种眼影画法可表现出色彩跳跃、明快的节奏,与渐层法相比更丰富一些。段式眼影的画法因描画眼影时分段着色而得名,可分为两段式和三段式两种:两段式眼影的画法及着色原则为后段眼影颜色较深,前段眼影颜色较浅;三段式眼影的画法及着色原则为前、后段眼影颜色较深,中段眼影颜色最浅。运用段式法可以描画出节奏明快、色彩跳跃感较强的眼影。用段式法表现眼影时,若均匀使用高明度的色彩,可令眼神清澈明亮,若前后色彩对比强,会突出华丽的妆容效果。(见图3-53)

图 3-53

(4) 倒钩法。

倒钩法是选用较深色眼影顺着双眼睑的折痕线从眼尾向眼头晕染的手法,颜色由深到浅晕染至眼睑三分之一或三分之二的位置时眼影色消失。在描画过程中需要注意的是,眼影晕染的面积不可过大,双眼睑折痕下方可留出明显的分界线,但上方一定要晕染开。(见图3-54)

图 3-54

(5) 烟熏法。

烟熏法是近几年比较流行的眼妆画法,从大烟熏到小烟熏,风靡时尚界。烟熏法是以渐层画法为基础,扩大眼影的面积和层次,包括眼头、眼尾的部位,与浓重的眼线相结合,将双眼打造出深邃、神秘的效果。小烟熏与大烟熏的不同在于其范围局限于眼皮的二分之一至三分之二处,小烟熏更讲究眼影的层次感。早期的烟熏眼妆追求大面积的浓黑效果,而如今流行的烟熏眼妆,黑色已不是主流,带有中性色调的烟灰色、灰棕色,带有金属质感的银灰色、镍灰色,都能营造出不同质感的烟熏效果。(见图3-55)

图 3-55

(6) 前移法。

前移法的眼妆在时装拍摄和走秀中运用较多,它可将鼻梁显得更高挺,五官表现得更立体。前移式眼影的画法是将整个眼影的重点放在内眼角的位置,以内眼角为中心,向鼻梁、眼窝、眼尾方向晕染,运用深浅不同的眼影色来表现出层次感。前移式眼影的画法可以在视觉上起到拉近两眼之间距离的效果,适合两眼间距偏远的人。(见图3-56)

图 3-56

(7) 后移法。

后移法的眼妆在一些时尚妆中较常见,后移式眼影的画法主要是用眼影在眼尾的部位顺着眼睛闭上的弧度向后延伸加以晕染,色彩逐渐变淡至消失。其最显著的效果是拉长眼形,并在视觉上起到拉远两眼之间距离的效果,适合两眼间距偏近的人。(见图3-57)

图 3-57

(8) 欧式法。

欧式法是舞台妆中经常使用的眼部化妆方法,欧式眼影有增强双眼的深度及显现三维效果的作用。常见的欧式法可分为两种,即影欧法和线欧法。影欧法常采用较自然的棕色系眼影来表现,只画出双眼的轮廓,让双眼显得更大、更圆。线欧法具有扩大眼形的作用,让人显得成熟、雍容华贵,适宜眉眼间距略远的人。这两种欧式的画法均可以打造出眼窝的深邃感。(见图3-58)

图 3-58

2. 眼影的色彩选择

眼影色彩种类很多,根据不同的节目类型可选择合适的色彩搭配,常用的眼影色彩有以下几种。

(1) 棕色系。

棕色接近于人体在视觉上呈现的自然阴影色,效果最自然、真实。棕色系眼影给人以端庄、大方、严肃、稳重的感觉,是新闻类节目主持人的第一选择。(见图3-59)

(2)蓝色系。

蓝色系能表现出稳重、理性和知性的感觉,适用于新闻类、访谈、财经类节目主持人。(见图 3-60)

图 3-59　　　　　　　　　图 3-60

(3)黄绿色系。

黄绿色属于春天的色彩,给人以青春、活泼、积极、外放和跳跃的感觉,适合儿童类节目主持人。(见图 3-61)

(4)粉紫色系。

紫色象征神秘,有浪漫和温馨的感觉,是富有女性魅力的色彩,适用于女性、时尚、生活、晚会类节目主持人。(见图 3-62)

图 3-61　　　　　　　　　图 3-62

(5)黑灰色系。

烟熏妆通常为黑灰色系,这种色系适用于综艺、时尚类节目主持人。(见图 3-63)

3. 眼线的修饰(见图 3-64)

(1)化妆工具的选择。

眼线化妆工具主要有眼线笔、眼线液、眼线膏和眼线粉。前面已经详细介绍了这些眼线工具及其优缺点,详情参见前面章节。

图 3-63

图 3-64

（2）眼线的画法。

① 平行眼线。平行眼线由眼头至眼尾以基本平行的方法延伸，注意眼头稍细，眼尾部分稍微拉长进行加强。平行眼线是最为常见的眼线画法之一，它的优点在于可以让眼睛看起来更加自然、有神，并且没有太浓厚的化妆痕迹，是很适合裸装的眼线画法。

② 上扬眼线。上扬眼线是在眼尾部分画出上扬的弧形眼线，如果不想太明显，只需稍微上扬少许，这样就可以营造出既低调又妩媚的效果。画上扬眼线时注意从眼头到眼尾应由细到粗，眼尾拉出的部分不要超出眼睛长度的六分之一。

③ 眼头加强型眼线。此款眼线与其他眼线都注重加强眼角，但画法有所不同，其主要的加强位置是拉长眼头，达到开眼角的效果，让眼睛看起来明显增大。但画眼头时不能超出 1 厘米，这样才会自然不夸张。

④ 眼尾加强型眼线。眼尾加强型眼线与眼头加强型眼线的画法相反，它是在眼尾位置拉长，令双眼看起来更修长。此种眼线通常采用晕染式画法，这样更显女人味也更柔和。（见图 3-65）

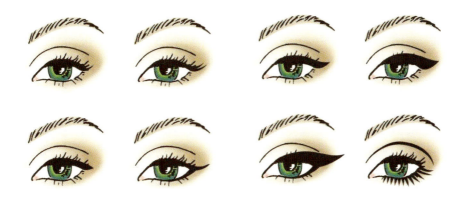

图 3-65

4. 睫毛的修饰

（1）真睫毛的修饰。

真睫毛的修饰可分为卷曲睫毛、刷睫毛膏、粘贴假睫毛等方法。

① 卷曲睫毛。卷曲睫毛是眼睛美化的重要部分。睫毛夹是主要的卷曲睫毛工具，通常选用和眼睑弧度一致的睫毛夹，分别夹住睫毛根部、中间和上端位置，逐次弯曲，把睫毛折曲后形成弯曲状。（见图3-66）

② 刷睫毛膏。刷睫毛膏时应视线朝下，先将外眼角轻轻拉开，使睫毛尽量分离，再从睫毛根部由下向上轻轻滚刷。如果刷一遍觉得不理想，待干后再涂第二遍。每层干了之后先用小刷子刷几下再涂，可防止睫毛粘连。下睫毛应依次刷好（见图3-67、图3-68）。

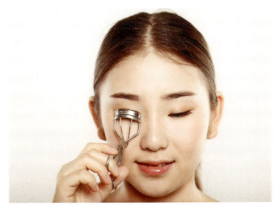
图3-66

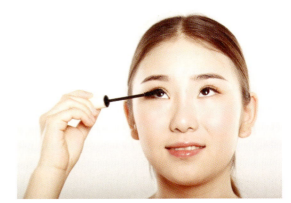
图3-67

③ 粘贴假睫毛。并不是所有的睫毛化妆都需粘贴假睫毛，如果睫毛较短、较稀，可借助假睫毛使之浓黑、卷长。所使用的假睫毛的颜色、密度要与自己的睫毛相近，其长度以眉毛到眼睫毛距离的三分之一为宜。（见图3-69）

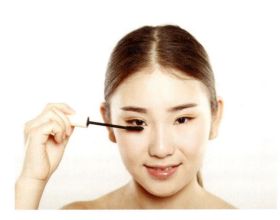
图3-68

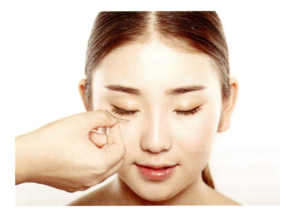
图3-69

（2）假睫毛的种类及特点。

① 自然式整排睫毛。这是大家用得最多也是最自然的。通常在选择日常妆的时候可以直接佩戴，因为自然，所以刷了睫毛膏以后就跟自己的睫毛一样，若在使用时稍微剪短一点，会更自然。自然式整排睫毛适用于自然的妆容及睫毛稀少的人群。（见图3-70）

② 自然式种植单根睫毛。这种睫毛多用于睫毛膏广告。单根的睫毛需要一根一根地种植上去，费时费力。这种妆面在高清的情况下使用，可带来仿真睫毛的完美视觉。这也是在无痕化妆中经常使用的。（见图3-71）

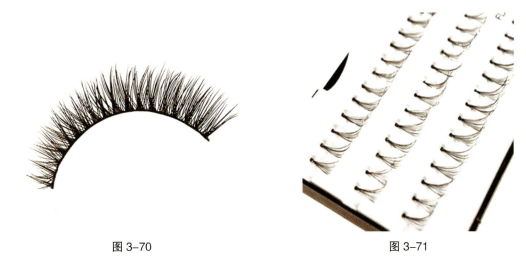

图 3-70　　　　　　　　　　　　　　　　　图 3-71

③ 自然单簇种植睫毛。这种睫毛有一个小小的根部，然后呈爪状分开，睫毛的弧度比较自然，由于是簇状的睫毛，根部要种在其睫毛根部的眼线上来隐藏梗。这种睫毛也经常种植于内外眼角，来完善眼部形状。此种睫毛让人看起来生动活泼，多用于新娘妆。（见图3-72）

④ 网状交织假睫毛。对于网状交织假睫毛来说，适用于小烟熏，也适用于有金属感的妆容中，更容易表现出质感和气质。（见图3-73）

图 3-72　　　　　　　　　　　　　　　　　图 3-73

⑤ 魅惑整排粗睫毛。这种睫毛能让眼睛看起来瞬间放大，且更有神，但也会让眼部的妆容显得很浓。魅惑整排粗睫毛可以代替双眼皮胶，帮助完善眼睛形状，多用于夸张的舞台妆。（见图3-74）

⑥透明梗睫毛。对于睫毛的长度和密度有要求的人来说,这无疑是一个很好的选择,没有颜色的根部,让它看起来比较自然,而且塑料的透明梗也不会感觉眼睛像一个框一样被局限。(见图3-75)

图 3-74　　　　　　　　　　　　　　图 3-75

(3) 假睫毛的使用方法。

首先夹完自己的睫毛,对比个人眼型,修整假睫毛的整体长度和睫毛厚度,使能够贴合眼形。在睫毛立面上涂胶,等胶半干后,用镊子夹住假睫毛,然后先中间后两边,尽量贴紧睫毛根部粘贴,外端可以适当长于眼睛外缘。用手或者睫毛梳向上梳理睫毛,使外眼角的睫毛尽量卷翘。观察假睫毛根部确定其粘贴结实,不易脱落。

5. 美目贴的修饰

(1) 美目贴的分类。

美目贴主要有三种:一种是宽的、小小的半圆形,这种双眼皮贴要顺着睫毛的弧度贴;另一种是窄的、月牙儿形,这种双眼皮贴不能顺着睫毛贴,要顺着理想的双眼皮纹路贴;还有一种是成卷的,要先用剪刀剪出适合自己眼皮的宽度再贴。

(2) 使用方法。

下面介绍成卷美目贴的使用方法。

在化妆过程中,由于每个人的眼形都不同,所以在使用美目贴时不宜选择合适的固定形状的美目贴,主要以自己修剪美目贴为主。修剪方法是选一段纸质美目贴剪下,长度以眼睛长度为参考,长于眼睛三分之一为宜。以调整眼睛的眼形为依据,直接用弯剪剪出想要的形状。例如:眼尾向下耷拉,剪美目贴时眼尾的位置要比内眼角稍微宽一点以支撑眼尾上移;内眼角下垂,剪美目贴时靠前部分可剪得稍宽。

美目贴在使用过程中,由于纸质版本硬度较差,在贴美目贴时可重复交叉粘贴,以眼睛调整标准为本。

六、腮红的妆容

腮红在使用后会使面颊呈现健康、红润的颜色。如果说,眼妆是脸部彩妆的焦点,唇膏是化妆包里不可或缺的要件,那么腮红就是修饰脸型、美化肤色的最佳工具。

1. 腮红的种类

在前面章节中已对腮红的种类做了适当的说明,主要包括粉末状腮红、膏饼状腮红、液状腮红、幕斯状腮红,不同的腮红可表现不同的效果。

2. 腮红的打法

(1)双色法。

双色法是结合扇形腮红和斜长腮红的双重画法。先在两颊刷上深色的扇形腮红,再于扇形的上方重叠浅色的斜长腮红,就能达到修饰大圆脸的作用。(见图3-76)

(2)圆形法。

圆形法是最常见、最简单的腮红画法。只要对着镜子微笑,在两颊凸起的笑肌位置,以画圆的方式刷上腮红即可。这款腮红的妆效比较甜美可爱,淑女妆就不适宜。(见图3-77)

图3-76

(3)扇形法。

扇形法的涂刷面积较大,不仅能修饰脸型,也能烘托出好气色。腮红的位置是太阳穴、笑肌、耳朵下方构成的扇形区域,注意刷腮红时的方向,要从脸颊两侧往两颊中央上色,才能让最深的腮红落在颊侧的位置,达到修饰脸型的目的。(见图3-78)

图3-77

图3-78

3. 腮红的色系

(1)自然色系。

自然色系接近于面部肤色,产生自然的红润感,通常为肉粉、肉红、杏色等,能够营造出裸

妆的效果。（见图3-79）

（2）粉红色系。

粉红色系的色彩明亮并具有扩张感，多适用于少女，但要注意不要用量过度，否则会造成庸俗感。（见图3-80）

（3）橘色系。

橘色系的色彩明亮、娇艳，可增加皮肤的饱满感和弹性感，并能在一定程度上消除皮肤的灰暗感。（见图3-81）

图3-79　　　　　　　　　图3-80　　　　　　　　　图3-81

（4）玫瑰红色系。

玫瑰红色系是带有冷色的红色系，用于白皙的皮肤，会给人端庄、秀丽的感觉，可提高肌肤的透明感和亮度，适合于优雅、成熟的主持人形象，肤色暗者慎用。（见图3-82）

（5）红色系。

红色系适合于面部轮廓清晰或者具有强烈个人风格的成年女性，以及容貌有特色的主持人。（见图3-83）

图3-82　　　　　　　　　图3-83

七、唇部的妆容

唇部彩妆是指唇部的化妆修饰，唇部彩妆是面部妆容不可或缺的部分，每个女人的第一件彩妆物品几乎都是唇彩，通过使用唇膏、唇蜜，双唇立即变得娇嫩欲滴，气色也显得红润、有光彩。（见图3-84）

图 3-84

1. 唇部比例

按唇部的比例，唇形一般分为以下三种。

（1）标准唇。标准唇的宽度是两眼平视前方时，自眼球外侧向下画两条垂直延长线，唇宽与这两条平行线间距离等长，唇部线条干净、饱满。

（2）笑唇。上唇的宽度小于下唇的宽度，整个唇形呈菱形状，嘴角微微上扬，给人笑口常开的感觉。

（3）性感唇。理想的上唇与下唇的比例为1：1.618的黄金分割比例。上、下唇的嘴角要相连，唇峰在唇中到嘴角的三分之一至二分之一处，整个唇形近于"O"形，如安吉丽娜·朱莉的嘴唇就是性感唇。

2. 唇部描画

（1）打底色。用粉底遮盖唇线，注意不要打得很厚，薄薄的一层就可以了，再用粉饼蘸一点粉，轻轻铺满整个嘴唇，遮盖原有的唇色。

（2）画唇线。这个步骤的作用是防止唇膏外溢，有助于保持唇形的美观。方法是用细小的唇刷蘸取适量的唇膏，颜色以较主色唇膏色深的为好，沿嘴唇边缘画出自然的唇形，注意唇峰和嘴角的圆润度。

（3）抹唇膏。将已选好的主色唇膏均匀涂抹在上嘴唇，抿一下，使唇膏自然过渡到下嘴唇。再在整个嘴唇上涂抹唇膏，注意不要抹到唇线外。

（4）润色。用纸巾贴于唇上，吸去唇膏的多余油脂，这样有利于保护唇色，以免过早脱落，再用同色系的唇彩涂抹下嘴唇的中间部位，这样可以使嘴唇显得比较丰满。抿嘴，使唇色均匀。

（5）补形。用粉扑的边缘棱角部位蘸取少量粉，抹在嘴角部位，这样可以防止唇形变形，使唇妆更持久。

3. 唇部彩妆四大问题

（1）唇妆难清洗。

妆面洗掉了，唇色还在，这是长效持久的唇膏和唇彩带来的问题，用普通的卸妆油和清洁产品不易将其彻底清洁。由于长效的唇膏都是以持续24小时为标准的，建议选用油性卸妆产品来清洗。

（2）唇妆褪色快。

选择长效持久的防脱色唇膏，为了将其持久度发挥到最大化，可以先打一到两层薄薄的底来保持清洁，不要使用任何的唇彩和唇油。油性物质会破坏唇色甚至会将它去除，所以千万不要以一个油腻腻的唇油来开始你的整个妆容。

（3）唇膏抹在牙齿上。

这是嘴唇小的人最常碰到的问题，在涂抹时应多加小心，嘴巴张得越大越好，避免嘴唇内部抹上唇膏。如果使用的是唇彩霜或者唇彩，建议使用手指来涂抹以免抹到嘴唇内部。当然，使用防脱色唇膏是另外一个简单的解决方法。

（4）唇色渗进皮肤。

女性随着年龄的增长，唇线日趋明显，他们都会有唇膏渗进嘴唇周边皮肤的烦恼。使用防水、不脱色的唇线笔即可解决这个问题。在涂上唇膏之后，沿着唇线使用唇线笔让着色稳定，而不是在使用唇膏之前画唇线。要解决这个问题，可以在嘴唇区域使用夜间抗衰老产品来帮助减少唇部皱纹。

第四节
知识拓展与范例参考

一、知识拓展

主持人化妆是一门艺术，也是一门科学，随着电视事业的发展，人民生活水平的提高，对电视节目主持人的要求越来越高，再优秀的主持人如果不化妆或是造型不佳，她的形象也会大打折扣，从宏观角度看，电视节目主持人应明确其在社会中的公众形象；从微观角度看，是指主持人在节目中的具体形象。要得到观众的认可，化妆与整体造型是缺一不可的。

二、范例参考

以主持人董卿为例进行分析，她的妆容细腻、柔和，五官的修饰达到了最佳的视觉效果，与所主持的综艺类节目相吻合，在观众群体中得到高度认可。（见图 3-85）

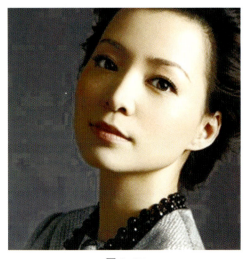

图 3-85

第四章

主持人矫正化妆技巧

ZHUCHIREN JIAOZHENG HUAZHUANG JIQIAO

教学任务 要求学生了解和掌握脸型美的基本标准,在充分了解素描原理和面部结构的基础上,根据"三庭五眼"的比例关系,利用线条及色彩明暗层次的变化,结合审美,运用化妆技巧使面部优点得以展现,缺陷和不足得以矫正,达到"藏缺扬优"的效果。

教学目标 较为熟练地掌握一些生活中常见脸型的矫正化妆方法。

教学重点 将面部不同部位的优势进行发扬和展现,缺陷和不足进行矫正和改善,达到矫正化妆的目的。分析矫正化妆技巧的规律性和方法,对前人的经验加以验证、学习和吸收。

矫正化妆存在于一切化妆造型中,矫正化妆有广义和狭义之分。广义的矫正化妆是指通过发型、服装颜色以及款式等手段对人物进行整体调整,达到美化形象的目的,是矫正化妆的最高境界。狭义的矫正化妆是指在了解人物特点及五官比例的基础上,利用线条及色彩层次的变化,在面部不同的部位制造视觉错视,达到最优效果,这就是化妆师应掌握的最基本的技能。

第一节 脸型美的标准

在中国传统画论中,脸的长度和宽度是由五官的比例结构所决定的,对头部比例的一般规律进行了总结,即"三庭五眼"。这也是矫正中"正"的标准,以及向着什么目标去"矫"。

所谓"三庭",是把人的面部在纵向上划分为三个区域,即上庭(发际线至眉线)、中庭(眉线至鼻底线)和下庭(鼻底线至颏底线)。在标准的脸型中,这三个区域的纵向距离应该等长。如果其中一段距离偏长或者偏短,都会影响面部的美观。若上庭长(主要表现为额骨宽、发际线高),虽会使人看起来比较精明,但会使五官看起来不够舒展;若上庭短,会显得下巴厚重,使人看起来不够秀气、灵巧。若中庭长(主要表现为鼻子过长),会拉长整个脸型,使面部线条硬朗,不够生动、柔和;若中庭短(主要表现为鼻子短),会显得五官紧凑,使人看起来稚气、憨厚。若下庭长(主要表现为下巴长),使人看起来精明、清高,但缺乏亲和力;若下庭短(主要表现为下巴短),使人显得小巧、可爱,但下巴过短,会使面部与脖颈界限模糊,面部轮廓不够清晰,使人看起来鲁莽冲动。

"五眼"是以双眼的中心为水平线,把人的面部在横向上划分为五个区域,即从正面看,左侧发际线至左眼外眼角、左眼长度、两眼间距、右眼长度、右眼外眼角至右侧发际线,这五段距离相当于五只眼睛的长度。在标准脸型中,这五段距离也应该相等,并且每段都等于一只眼睛的长

度。五眼距离对面部比例的影响，主要是由两眼间距引起的。若两眼间距稍大于单眼长度，会使人显得温柔、随和、亲切，但两眼间距过大就会显得目光散乱，使人看起来不够聪明、缺乏智慧。若两眼间距稍小于单眼长度，会使人显得精明、专注，但两眼间距过小就会使人看起来过于严厉、紧张，性格不随和，心胸不够开阔。这些对面部化妆有重要的参考价值。

近年来，随着人们审美观的变化，又出现了"四眼半"的提法，即脸的宽度等于四只半眼睛的宽度。可以说"三庭五眼"的比例关系完全适合亚洲人面部五官外形，是中国传统意义上脸型美的基准。（见图4-1、图4-2）

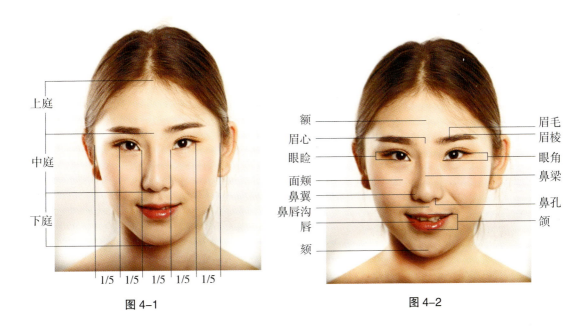

图4-1　　　　　　　　　　　　　　　图4-2

第二节
圆形脸型矫正化妆

圆形脸的外观特征为整个脸部长宽相近，面颊圆润，状如圆球。从整体上看，圆形脸型较短，额骨、颧骨、下颏以及下颌骨转折缓慢，脸的长度与宽度的比例小于4∶3。年轻人或肥胖的人这种脸型较多。圆形脸型的人看起来活泼可爱，而且显得更年轻，但圆形脸型的人常常透露着稚气，缺乏成熟的魅力。（见图4-3）

圆形脸型有以下几种矫正化妆的方式。

1. 脸型的修饰

利用暗影削弱脸的宽度，再用亮色提亮，从而加强面部的立体感。

2. 眉毛的修饰

使眉毛上扬，增加脸的长度。眉头略压低一些，眉梢略上扬，呈微吊形。

3. 眼部的修饰

加长眼睛的长度，能从视觉上缩短脸的宽度。晕染时应着重上眼睑的描画，眼线在眼尾处略粗，略高于眼睛的轮廓并向外拉长。

4. 鼻部的修饰

使用提亮和暗影结合以增加鼻部的立体感。从额骨至鼻尖部位提亮使鼻形拉长，轻扫鼻侧影。

图 4-3

5. 面颊的修饰

强调面颊的结构，增加面部的立体感。由颧骨外缘做斜向晕染，颧弓下陷部位略深，向里颜色减弱。

6. 唇部的修饰

唇形略带棱角，削弱面部的圆润感。

第三节
方形脸型矫正化妆

方形脸的外观特征为脸型线条较直，前额与下颌宽较方，角度转折明显，脸的长度与宽度相近。与圆形脸不同在于，下颌横宽、有稳重感，给人的印象是坚毅刚强，相对严肃，端庄大气，是我们生活中俗称的"官相"，尤其在男性中，方形脸是一种比较受欢迎的脸型。不过对于女性来说，方脸型不足以显示出女性妩媚、温柔的气质。（见图 4-4）

方形脸型有以下几种矫正化妆的方式。

1. 脸型的修饰

用暗影削弱宽大的两腮及额头，使面部柔和；用提亮强调额中部、颧骨上方及下颌部，使面

部的中间突出；暗影用于外轮廓。

2. 眉毛的修饰

眉毛呈弧形，削弱方形脸型的棱角感。眉峰不宜太明显，眉梢不宜拉长。

3. 眼部的修饰

强调眼部的圆润感，眼线描画可略粗，上眼线的眼尾向上扬，眶上缘提亮，增加眼部的立体感。

4. 鼻部的修饰

鼻侧影不宜过窄，过渡要柔和。

5. 面颊的修饰

强调面颊部的圆润及收缩感。腮红位置可略提升，在颧骨凹陷处使用略深的腮红，而向上至颧骨则选用浅色腮红，可达到收缩的效果。

6. 唇部的修饰

唇形应略圆润，从而削弱面部的棱角感，唇峰不宜过近。

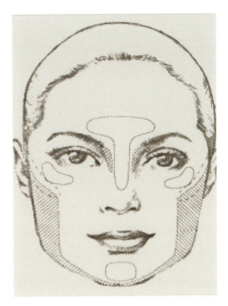

图 4-4

第四节
长形脸型矫正化妆

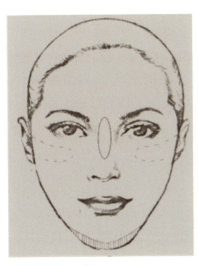

图 4-5

长形脸的外观特征为面部肌肉不够丰满，面颊消瘦，三庭过长，长宽比大于4:3；接近椭圆脸型，但比椭圆脸型更长而窄。它的特点是脸长、腮宽、骨架结实。长形脸型有一种古典美，给人文静、庄重、老成的印象。但这种脸型使人显得不够细腻，缺少女人特有的温柔风韵。对于这种脸型应利用化妆技巧增加面部柔和感，同时还可利用发型来调整。（见图4-5）

长形脸型有以下几种矫正化妆的方式。

1. 脸型的修饰

选用浅肤色粉底涂于面部内轮廓，深色粉底涂于外轮廓。用阴影色在前额发际边缘及下颌骨边缘晕染，但要注意与底色的衔接。提亮色用在鼻梁与鼻骨的明暗交界线上，有加宽

鼻梁的效果。颧骨上也应施加提亮色，可增加面部的立体感。同时，应在眼窝处使用阴影色，眼眶上边缘使用提亮色，但要过渡得自然、柔和。

2. 眉毛的修饰

适宜描画平直且略长的眉型，眉毛形状不宜过细，可稍粗些，以扩充前额的宽度，从而使整体脸型横向拉长。

3. 眼部的修饰

在上眼睑外眼角描绘眼影，可适当向外晕染；下眼睑处的眼影适当向下晕染，以扩充眼部的面积。描画上睫毛线时可适当加长，下睫毛可稍加点缀，使眼睛显得大而有神。

4. 鼻部的修饰

长形脸的人不宜强调鼻影的修饰，因为这样会使脸显得更长。鼻梁两侧的阴影色晕染面积要窄而短，将亮色涂于鼻梁正中部，面积要宽，但上下晕染要短。

5. 面颊的修饰

腮红应横向晕染，颧骨外缘腮红略深，向内逐渐变浅，这样可丰满面颊，缩短脸的长度。若脸型宽而长，腮红应斜向晕染，由颧骨斜向下渐浅，也会起到改善脸型的作用。

6. 唇部的修饰

唇峰的勾画略向外，唇形宜圆润饱满，唇底部勾画略宽些。

第五节 正三角形脸型矫正化妆

正三角形脸的外观特征为额的两侧过窄，下颌骨宽大，角度转折明显，因为上部偏窄，所以给人以五官比较集中、挤到一起的感觉。下颏与下颌角平行，使脸的下半部分宽而平。通常这种脸型显得富态、威严和稳重，给人以安定感。（见图4-6）

正三角形脸型有以下几种矫正化妆的方式。

1. 脸型的修饰

暗影修饰应涂抹于下颌两侧，提亮应涂于前额以及颧骨的外上方及下颌中部。

2. 眉毛的修饰

两眉之间的间距可略宽些，眉尾可稍拉长，一定要有曲线美，

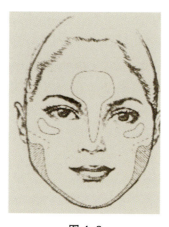

图4-6

不可下垂。

3. 眼部的修饰

重点在外眼角的描画，可适当向斜上方晕染，下眼睑应与上眼睑呼应；眼线适当拉长，并上扬。

4. 鼻部的修饰

鼻根部侧影不宜过窄。

5. 面颊的修饰

可选择较深的颜色的腮红，涂于颧骨下方，向内颜色逐渐变淡，用双修粉修饰两腮及下颌角。

6. 唇部的修饰

唇峰和下唇需修饰圆润。

第六节 倒三角形脸型矫正化妆

倒三角形脸通常是人们所说的瓜子脸、心形脸，其特点是前额比较宽，下颌较窄，亦属上宽下窄形，给人以秀美、纯情、活泼、开朗的感觉，脸型轮廓虽较清爽、脱俗，但太极端的倒三角形脸型也会给人留下一种病态的感觉。（见图4-7）

倒三角形脸型有以下几种矫正化妆的方式。

1. 脸型的修饰

先涂基础底色，然后在前额两侧、颧骨、下颌处涂深肤色粉底，在颧弓下方消瘦的部分施浅肤色粉底，做初步整体的修饰。用阴影色在两额角及下颌尖处进行修饰，提亮色则用于面颊两侧，以丰满面部外形。

2. 眉毛的修饰

眉形宜描画成拱形，眉峰略向前移，但不宜过粗过长，眉间距离可适当缩短。

3. 眼部的修饰

眼部修饰应着重上下眼睑内眼角处眼影的描画，但面积不宜过大。上下睫毛描画适中，不宜过长。

4. 鼻部的修饰

根据鼻子的外形，在鼻梁两侧用阴影色，鼻梁中部涂亮色，增加鼻子的立体感。

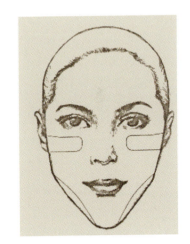

图 4-7

5. 面颊的修饰

由于倒三角形脸型的人面颊消瘦，腮红可做横向晕染，过渡要自然，不要形成大面积的色块。

6. 唇部的修饰

唇形要丰润些，但不宜过大，唇色可选择艳丽的色彩，使整体妆面更为突出。

第七节 菱形脸型矫正化妆

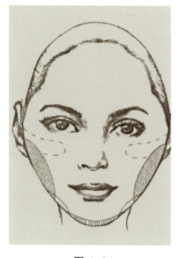

图 4-8

菱形脸又称砖石脸，它的特点是额角偏窄，颧骨较高，两腮消瘦，下巴过尖，整个面部最宽的部位在颧骨，脸型单薄而不丰润，多见于身体瘦弱者。菱形脸型是一种化妆师较难掌握的脸型，这种脸型显得精明、理智，但容易给人冷淡、清高、敏感、不易亲近的感觉。（见图4-8）

菱形脸型有以下几种矫正化妆的方式。

1. 脸型的修饰

先用浅色打底，然后在颧骨及下颌处用深肤色粉底来掩盖过高的颧骨和过尖的下巴。利用阴影色削弱颧骨的高度和下巴的棱角，在两额角及下颌两侧消瘦部位使用提亮色，可使脸型显得丰润些。

2. 眉毛的修饰

眉形应自然舒展，眉间距可适当拓宽，以拱形眉适宜并可稍微延长些，但不可下垂。

3. 眼部的修饰

眼部的修饰应着重上眼睑外眼角的描画，下眼睑的眼影可适当向外晕染，以丰满下眼睑。上睫毛线可适当拉长且尾部应上扬。

4. 鼻部的修饰

鼻影不宜修饰过窄，应着重表现鼻梁挺阔的效果，晕染要柔和。

5. 面颊的修饰

面颊修饰时色彩应淡雅，不宜修饰过重，淡淡地在颧骨上晕染，颧弓下方颜色可略深，上方颜色略浅，以体现面部的自然、柔和。

6. 唇部的修饰

唇形应圆润,唇峰不可过尖,下唇以圆弧形为宜。唇色可略鲜明,鲜明的唇色可转移别人对脸型的关注。

第八节
知识拓展与范例参考

一、知识拓展

熟悉和掌握不同脸型的矫正化妆技法,能够针对不同的脸型、眉型、眼型、鼻型、唇型等进行判断分析。以自己为模特,分析五官脸型特征,给自己进行矫正化妆,并拍成照片,比较造型前后的效果。

二、范例参考

请选择一位自己喜爱的广播电视节目主持人进行化妆造型分析,简述他(她)面部"三庭五眼"比例关系,并结合在节目中的化妆造型进行探讨。

第五章

主持人发型与形象设计

ZHUCHIREN FAXING YU XINGXIANG SHEJI

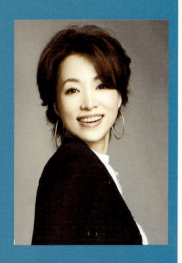

■ 教学任务 ┃ 发质的分类及特点，发型造型的常用工具，男女主持人的发型与形象设计。

■ 教学目标 ┃ 了解头发的基本结构，掌握头发造型的基本要点，能够针对不同脸型的人进行合适的发型造型。

■ 教学重点 ┃ 发型造型工具的熟练应用，掌握男女主持人的发型造型特点。

发型与形象设计是主持人形象造型的一个重要组成部分，在形象整体造型中具有调整、配合以及烘托效果的作用。准确、巧妙、合理地利用发型造型能调整主持人的外观，弥补形象上的不足，提升及转换气质。因此学习和掌握发型的相关知识是主持人形象设计不可缺少的重要内容。

第一节
发质的分类及特点

发型好坏与发质本身有着密切的联系。每个人的发质不一样，适合的发型、发型用品当然也不一样。充分了解自身头发的特点，会帮助我们更好地养护自己的秀发，塑造出动人的造型。

一、头发的结构

1. 表皮层

表皮层位于头发的最外层，从发根到发尾如鱼鳞状排列，当遇到温水或碱性物质时会膨胀，它保护头发抵抗外来物质机械式伤害，占头发的5%～15%。

2. 皮质层

皮质层位于表皮层内部，由蛋白细胞和色素细胞构成，是头发的主体，是由含有盐串、硫串、纤维状的皮质细胞组成，能赋予头发弹性和韧性。头发的物理和化学作用都归于这一层。皮质层还有色素粒子，决定头发的原色。

3. 髓质层

髓质层位于毛发的中心处，占头发的0～5%，起支撑作用，不是所有头发都有髓质层，它对头发性质无多大影响。

头发的结构如图5-1所示。

二、发质的分类

发质的类型由头发的天然状态决定，即由身体产生的皮脂量决定，不同的发质有不同的特性。

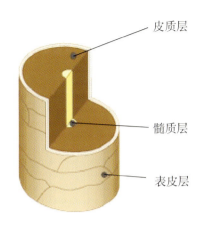 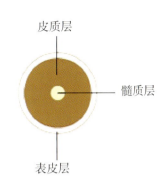

图 5-1

1. 中性发质

如果头发不油腻、不干燥，那么这种头发属于中性发质，是光泽、柔顺、健康的发质。中性发质的特征为软硬适度，丰润、柔软、顺滑，有自然的光泽。中性发质的油脂分泌正常，只有少量头皮屑。

2. 干性发质

干性发质的特征是：油脂少，头发干而枯燥，无光泽；触摸有粗糙感，不顺滑，易缠绕、打结；松散，造型后易变形。干性发质的人通常头皮干燥、容易有头皮屑。特别在浸湿的情况下头发难以梳理，通常头发根部颇稠密，但至发梢则变得稀薄，发梢还易分叉。头发硬，弹性较低，其弹性伸展长度往往小于25%。干性发质的主要原因是皮脂分泌不足或头发角蛋白缺乏水分，经常漂染或洗发水温过热及天气干燥等都会形成干性发质。

3. 油性发质

油性发质的特征为头发油腻，触摸有黏腻感，洗发后第二日，发根已出现油垢，头皮屑多，头皮瘙痒。形成油性发质的原因是由于皮脂分泌过多，大多与荷尔蒙分泌紊乱、遗传、精神压力大、过度梳理及经常进食高脂食物有关，这些因素可使油脂分泌增加。发丝细者，油性发质的可能性较大，这是因为每一根细发的圆周较小，单位面积上的毛囊较多，皮脂腺同样增多，故分泌皮脂也较多。

4. 混合性发质

混合性发质的特征为：头发根部比较油腻，而发梢部分干燥，甚至分叉，是一种干性发质与油性发质的混合状态。处于经期的妇女和青春期的少年多为混合型发质，此时体内的激素水平不稳定，易出现多油和干燥并存的现象。此外，过度烫发或染发，加上护理不当，也会造成发丝干燥但头皮仍油腻的发质。

5. 受损的发质

受损发质的特征为头发干燥，触摸有粗糙感，缺乏光泽，颜色枯黄，发尾分叉，不易造型。

第二节 发型造型常用工具与用品

一、头发造型的工具

1. 梳子

（1）尖尾梳。尖尾梳是用来分区、打毛，整理整体发型表面的整洁度。（见图5-2）

（2）包发梳。包发梳是用来整理真发的蓬松度、光滑度，使发型自然，有灵动性。（见图5-3）

图5-2　　　　　　　　　　图5-3

（3）宽齿梳。宽齿梳能轻松梳理缠在一起或打结的头发，特别是卷发。（见图5-4）

（4）滚梳。滚梳一般与吹风机结合使用，能使发型自然、蓬松。（见图5-5）

图5-4　　　　　　　　　　图5-5

2. 卡子

（1）黑铁卡。黑铁卡是头发造型时连接发片、固定发型或者假发的工具。（见图5-6）

（2）U形卡。U形卡是盘发时用于连接大发片或者大体积假发的工具。（见图5-7）

图5-6　　　　　　　　　　　　图5-7

（3）鸭嘴卡。鸭嘴卡是化妆前用来固定碎发或用于固定分区部分的工具。（见图5-8）

3. 电夹板

电夹板多为平直板，通过电加热达到一定温度使头发顺直的工具，也有波浪形夹板，在给稀疏的头发造型中经常用到，可增加头发的发量，使头发蓬松，易造型。（见图5-9）

图5-8　　　　　　　　　　　　图5-9

4. 电卷棒

电卷棒通过加热把直发做出或密或疏的卷发效果，可增加发型的流动感，方便后期造型。（见图5-10）

5. 电热卷

电热卷与卷发棒效果类似，使用时需要加热，它既可单独使用，也可多个发片同时使用。（见图5-11）

图 5-10　　　　　　　　　　　图 5-11

二、头发造型用品

1. 发胶

发胶是最有效的头发塑形工具。发胶多为液态，喷出后呈雾状。发胶干得较快，能使头发亮泽、硬度适中。它适用于正常、细软的卷发及复杂的盘发。（见图 5-12）

2. 啫喱膏

啫喱膏呈清新啫喱状，中度定型，能保湿并减少静电，适用于中长发及短卷发。（见图 5-13）

3. 啫喱水

啫喱水的定型效果好，附有保湿效果，但容易使头发变硬。（见图 5-14）

图 5-12　　　　　　　　图 5-13　　　　　　　　图 5-14

4. 发蜡

发蜡是凝胶状或半固体状的油脂，可以使头发易于梳理、定型并富有弹性，无论是用于整体发型造型还是局部造型，均可带来简洁、前卫的时尚效果。（见图 5-15）

5. 发油

发油可以滋润头发，增加头发营养，有轻微定型的作用。（见图5-16）

图 5-15　　　　　　　　　　图 5-16

第三节 女主持人发型与形象设计

发型对一个人的整体形象起着重要作用。中国素有"礼仪之邦"之称，几千年来，中华民族创造了丰富的、令人惊叹的精美发型。发型在一定历史时期里成为了物质和文化发展的标志，同时也是人类仪表展示的重要部分，历来受到人们的关注。发型是人物造型的一个重要组成部分。主持人是公众人物，代表了电视台的形象，更需要注意发型与形象的搭配。

一、发型在形象设计中的重要性

1. 民族性

在人物造型中，通过不同的发式及发色，可塑造出不同的民族和不同国籍的人物形象。各具特色的发型和头饰往往是不同民族的象征。我国是一个多民族的大家庭，各民族除了语言不同外，服装和发型也有差异。一些地方台的主持人通常都会有地方特色的造型形象，发型也是其中之一。

2. 年龄段

头发的式样可以显示出人物的年龄层次。中国古代的"冠礼"，就是以一种通过发式的改变来标志成年的活动。在人物头发的造型中，往往利用发质、发色及不同的发式来展现人物形象的不同年龄。

3. 职业性

在我国古代社会，发髻同服装一样，标志着人们的社会地位和阶级属性。在现实生活中，职

业的不同也往往可以从发型上表现出来。例如：舞蹈演员为了便于练习，常将头发梳得光滑平整，紧紧地在脑后盘一个发髻；家庭主妇多把头发梳得较为随意、蓬松、自然；而女性白领则通常把发式梳得讲究、有板有眼。所以主持人的发型就要根据节目类型的不同来选择时尚或者自然等风格。

4. 性格

不同的性格、气质会呈现在一个人的外表上。性格是多种多样的，有的人内向文静，有的人活泼好动，有的人坚毅，有的人软弱，通过发型的设计，可以很好地表现这些性格特征。

二、发型设计要点

1. 头型

人的头型大致可以分为大、小、长、尖、圆等几种形状。

（1）头型大。头型大的人，不宜烫发，最好剪成中长或长的直发，也可以剪出层次，刘海不宜梳得过高，最好能盖住一部分前额。

（2）头型小。头型小的人，头发要做得蓬松一些，长发最好烫成蓬松的大花，但头发不宜留得过长。

（3）头型长。头型长的人，两边头发应吹得蓬松，头顶部不要吹得过高，应使发型横向发展。

（4）头型尖。头型尖的人，上部窄，下部宽，不宜剪平头，短发烫卷时，顶部压平一点，两侧头发向后吹成卷曲状，可使头型呈现出椭圆形。

（5）头型圆。头型圆的人，刘海处可以吹得高一点，两侧头发向前面吹，但不要遮住面部。

2. 脸型与发型

脸型与发型的配合十分重要，脸型和发型配合适当，可以使人更具有气质、魅力。常见脸型（椭圆形脸型、圆形脸型、长方形脸型、方形脸型、正三角形脸型、倒三角形脸型及菱形脸型）的发型搭配如下。

（1）椭圆形脸型。这是一种比较标准的脸型，大部分发型均适合，而且能达到和谐的效果。

（2）圆形脸型。圆圆的脸给人温柔、可爱的感觉，较多发型都能适合，只需稍修饰两侧头发，使其向前就可以了，如长、短毛边发型，秀芝发型。圆形脸型的人不适合太短的发型。

（3）长方形脸型。长方形脸型的人应避免把脸部全部露出，不宜留长直发。应做一排刘海，尽量使两边头发有蓬松感，长蘑菇发型、短秀芝发型、学生发型都适合。

（4）方形脸型。方形脸型缺乏柔和感，设计发型时应注意采用柔和的发型，可留长发，如长穗发、长毛边、秀芝发型或长直披发，不宜留短发。

（5）正三角形脸型。此种脸型的人不宜留长直发。刘海可削薄薄一层，垂下，最好剪成齐眉的长度，使额头隐约可见，用较多的头发修饰腮部，如学生发型、齐肩发型等。

（6）倒三角形脸型。设计发型时，重点注意额头及下巴，刘海可以做齐一排，头发长度超过下巴两厘米为宜，并向内卷曲。

（7）菱形脸型。这种脸型颧骨高宽，设计发型时，重点考虑颧骨突出的地方，用头发修饰一

下前脸颊，把额头头发做蓬松，拉宽额头发量，如毛边发型、短穗发等。

三、女主持人的发型特点

主持人的造型（包括发型），都是经过资深造型师精心设计的，代表着新闻媒体的形象。一般来说，长发发型多以包发或者半包披肩发为主，发型干净利索，给人知性大方的感觉；短发发型带有一丝纹理，显得干练不缺乏时尚感。通常发色以自然色为主。

下面以新闻类节目主持人的发型为例。新闻类节目女主持人多以短发为主：一种为偏分式刘海的短发发型，显示出成熟、知性的气质；另一种为弧形刘海的短发发型，对于一些年轻的新闻主持人来说，这种发型既沉稳又时尚。例如欧阳夏丹的发型为短发加斜刘海烫发，蓬松的发顶增加活力，又显得干练和清爽（见图5-17）。如果新闻主持人是长发，以央视《海峡两岸》节目主持人李红为例，可将头发处理，呈现流畅自然的蓬松卷发，露出光洁、干净的额头，既干练、严肃，又不失稳重。（见图5-18）

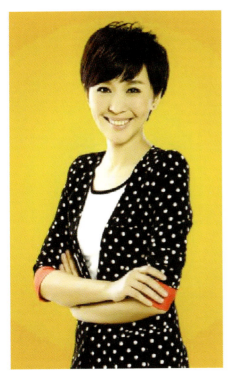

图 5-17

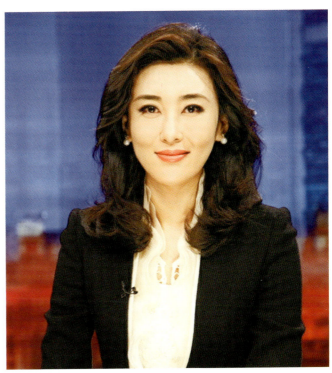

图 5-18

娱乐类节目女主持人的发色不再以自然色为主，可以加上更多的色彩以增加时尚感，由于主持节目的性质不同，主持人的造型应更具前沿性。以董卿为例，她主持娱乐性节目时大多都以卷发造型出镜，既优雅大方，又轻松自然，极具时尚感，所以此类发型的设计多以蓬松的纹理卷发为主。（见图5-19）

主持人的发型设计与形象设计是体现形象设计师能力的门槛，发型设计与形象设计技术性极

(a) (b)

图 5-19

强，但技术理念完全不同，发型设计与形象设计没有很强的能力和很高的造诣是很难把握的。那么，这样的发型通常是用什么工具做出来的呢？应该以什么样的方法来做呢？

1. 吹风机造型

（1）短发造型。

① 吹风技巧：用滚刷将发丝一缕一缕地"抓"起，用热风造型，然后用冷风固定，发丝就会变得蓬松、轻盈。或者是以手代梳，在发根部喷些发胶，吹低热风，使头发透风，让发根抬起。

② 让发梢稍稍上翘：先在发梢上涂上烫发液并用卷发筒将头发卷起，使发丝软化，再吹热风；然后用钢丝刷将发丝刷顺，用卷发筒或烫发钳将发尾朝里或朝外翻卷并用摩丝或发胶定型。

③ 吹风要分层：吹风造型要从头发的底层开始，尤其是短发。先把外层头发夹起来，内层的头发分成若干缕，一定要把一缕头发吹干再吹另一缕，如果头发未干透，同样会影响造型效果。

（2）长发造型。

在长发造型前先在头发上涂上定型用品，为卷翘打好基础。将头发拨向一边，用散风器由上至下将头发吹干，再将头发拨向另一边，同样用散风器将头发吹干，最后在头发开始变干时，将头发拨在脸前，继续吹风，这时会感觉到头发开始变得松散、飘逸。

注意不要逆发而吹，最后整理发型时，要把吹风机高举，顺着头发毛鳞片的方向由上往下吹整齐，发丝就会显现出光泽。

2. 电夹板造型

电夹板造型的准备工具有电夹板、中型发夹、发蜡等。

用电夹板进行卷发式造型的步骤如下：

①将头发分层,头顶为一层,下面的头发自动成为一层,用中型发夹将头顶的头发固定好。

②电夹板夹住下面头发的发尾向上卷翘,定型,出来的效果微微外翘。

③将头顶的头发分一薄层下来,通过向下内卷的方式用电夹板定型。

④电夹板夹住刘海,向下拉出弧度。

⑤头顶剩下的头发若想要做内卷效果,就需要用电夹板在离发根2~3厘米的地方夹住头发,然后将电夹板移至与头发平行的位置。

⑥电夹板在发尾夹住内卷,这是为了打造内卷效果。为了让卷翘更明显,可以对发尾进行加工,加强它的卷翘效果。

3. 电卷棒造型

(1)普通竖卷。

这种竖卷是最常见、最方便的一种卷发方式,使用的工具为侧边带小夹子的卷发棒。卷发时将头发中间的部位放进夹子和卷发棒之间,把发尾绕在卷发棒上,然后夹住,再顺着方向转动卷发棒,把头发的中间到发根部分绕在卷发棒的外侧。这种卷发方法是最好掌握的,由于头发的两侧都会受热,所以操作起来方便快捷。(见图5-20)

(2)普通横卷。

用卷发棒先夹住发尾,然后平行向发根方向转动卷发棒,由于发尾的受热度会比头发中段和发根都多,如若操作不当,不但会损伤发尾的发质,也会让卷度消失得更快,也就是发根是平平地贴在头皮上,但发尾是炸开的。如果头发不过肩,可以尝试这样的方法,把整个发型做成一个正三角形,但如果是长发就不建议用这种方法制造波浪卷发了。(见图5-21)

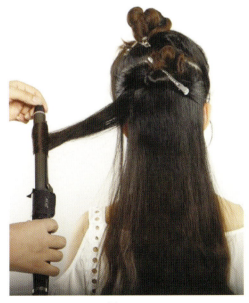
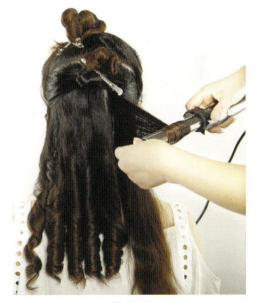

图5-20 图5-21

(3)时尚水波纹。

如果你喜欢好莱坞里面经典的金色卷发美女造型,但是又担心卷度消失得太快的话,可以试

试用卷发棒跟夹子一起做波浪。方法是先从头发的中段横着把头发夹进去（方向跟第二种一样），然后转动卷发棒，夹住发尾，这样做是因为如果先夹住发尾的话，发尾的损伤会比较严重，所以出于保护头发的考虑，通常用夹子先夹住中间，不让发尾过多受热。夹好后用手把头发再卷起来，用夹子夹住，直到温度完全降下来再松开，这样做可以防止重力在头发仍然有温度的情况下把卷度拉直。

（4）用直筒卷发棒做竖卷。

直筒卷发棒跟前面的普通卷发棒的差别在于它的上面没有夹子，只是一根棒子，所以在受热时需要用手一直拉住头发，让头发贴在卷发棒上面。这种直筒卷发跟前面不同的是，它更适合发量比较少的人。因为没有了另一侧的夹子，头发只是一侧受热，所以另一侧可以保持原本的水分，头发不会变扁。直筒卷发棒的造型效果比直夹板、普通卷发棒好，会显得发量更多。

（5）螺纹卷发。

这个造型跟上面的手法完全不同，上面的手法是将头发的一侧贴在卷发棒上，而这种方法是先把头发稍微用手指绕着扭一下再绕在卷发棒上造型，由于受热时头发是转着圈的，所以出来的效果是螺纹的形状。这种方法适合自来卷的人，比起直夹板，它能够更温和地处理自来卷，并且营造出一种不同的卷度。（见图5-22）

（6）电卷棒使用注意事项。

①电卷棒有各种不同型号，直径从18毫米到45毫米都有。如果是短发或是想要小卷发，那么就选用直径小于25毫米的电卷棒。若头发较长或是想要大卷发就可以选用直径为30毫米到38毫米的电卷棒。一般来说，正常的卷度可以先从直径为32毫米的电卷棒入手尝试。

②如果发量很多，那么在卷发前要先分区，这样除了可以避免在卷发时受到干扰，也可以合理操作好每个区域，从头发底部区域慢慢卷到头顶。当然，如果想要更卷、更蓬松的效果，分的区块就要更多。（见图5-23）

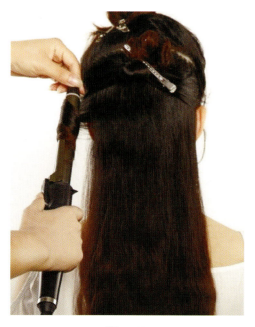

图5-22

图5-23

③ 温度太高会损伤头发，如果是细软发或是已经受损的头发，那就要设定最低温度。电卷棒有多种温度设定，不只是"on"和"off"，可以按需要进行不同温度的选择。另外，卷发时电卷棒每次的使用也不要超时，5~10秒就够了。

④ 湿发比干发更容易受损，就算只是一点点湿，使用电卷棒还是会对头发造成伤害。不管是自然风干还是用吹风机吹干，干发是使用电棒卷最好的状态。

女主持人在发型选择上应与整体形象结合在一起，新闻类型的主持人严肃、庄重，娱乐类型的主持人时尚、前卫，生活类型的主持人亲和、自然。不同类型节目主持人的造型应从视觉和情感上给人不同的画面和感受。

第四节 男主持人发型与形象设计

主持人形象设计最重要的就是表现出一种可被观众信任的气场。男主持人造型设计应主要体现阳刚之气，棱角分明，不能表现出任何的脂粉之气。着装以衬衫西服为主，衬衫颜色为白色。相比女主持人来说男主持人造型以干练、精神为主。

随着时代变迁，男性发型也不断地打破成规，融入新意，变得丰富多彩。但在正式场合，还是应采用以具有传统特征的男性短发为基础的发型。主流的男性主持人基本发式有分头、背头、寸头、短头等，非主流发式有光头、短卷发、马尾辫等。

以撒贝宁与尼格买提为例，他们在发色和发型上讲究规范，发色以黑棕色为主，发型干净整洁。撒贝宁主持的多为新闻类、谈话类节目，节目形式严肃，在整体造型上应显现其稳重、成熟的个人魅力，发型设计上以干练的短发为主，发色也采用自然色，否则染上颜色就会给观众带来轻浮的感觉（见图5-24）。而尼格买提出道至今主持的多是娱乐节目，娱乐类节目的男主持人以突出活泼、亲和形象为主，发型要符合时尚气质，可做适当的造型。在主持《开门大吉》时，节目以娱乐性为导向，整体风格以时尚为前沿，所以造型也可追求前卫感（见图5-25）。总之，主持人在选择造型时常以节目类型作依据。

造型师在实际造型中，应该根据主持人的气质特征以及节目需要，准确、灵活地选择合适的发型，使发型在整体形象造型中能够充分发挥出特有的作用，协调、强化和烘托主持人气质，完成发型在播音主持人形象造型中的任务。

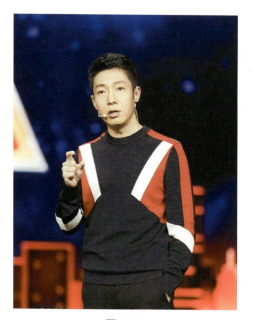
图 5-24

图 5-25

第五节
知识拓展与范例参考

一、知识拓展

发型在主持人的整体形象设计中是不可忽视的，头发的造型有较大的自由度，我们可以从美的角度出发，利用发型弥补主持人脸型的缺点，发型和脸型搭配适当，可以表现出此人的性格、气质，而且使人更具有魅力。

二、范例参考

以杨帆为参考对象，分析男主持人的发型特点。杨帆是中央电视台综艺频道主持人，在《星光大道超级版》节目中，以阳光的形象和风趣幽默的主持风格，受到观众朋友的喜爱。在造型上可围绕节目氛围和主持风格进行设计。（见图 5-26）

图 5-26

第六章
主持人的服饰与形象设计
ZHUCHIREN DE FUSHI YU XINGXIANG SHEJI

教学任务 了解主持人服饰与形象设计要求,明确色彩的分类,掌握色彩三要素及形象设计中服饰色彩的重要性。

教学目标 了解个人色彩理论,分析并总结个人色彩规律,掌握并熟悉色彩设计的搭配法则,以及进行形象色彩调整的方法。

教学重点 理解服饰与形象设计的关系,掌握色彩、款式风格修饰形体的方法,理解形象色彩与人的个性心理、社会心理的对应关系,了解节目、色彩与风格对主持人形象设计的影响。

服饰本身是一种非语言的传播符号,有直观的、可视的交流作用,从服饰能够判断一个人的经济状况、文化修养、社会地位、民族归属、兴趣爱好等。服饰作为一种无声语言,对节目主持人的文化包装、形象包装起着相当重要的作用,无声地传达着不容忽视的信息,这也是形象设计的第一步。

社会学中有个词叫做首因效应,指的是人与人交往过程中,第一印象对个人形象起着至关重要的作用。观众对主持人的首因效应的核心因素便是服饰。服饰是节目主持人外在形象的重要组成部分,它直接参与视觉形象的塑造,是一种传递信息、交流思想、塑造形象的有力工具。可以说,节目主持人合理运用服饰语言,并进行恰当的修饰,既可以使观众对播音主持人有一个良好的直观感受,突出并加深电视栏目的主旨,提高其在观众心目中的公信力,同时也体现出了节目组对工作认真负责的态度和对观众的礼貌与尊重。

第一节
主持人服饰设计要求

一、服从节目的需要

必须要强调的是,主持人的服饰是受节目制约的,不同的节目,因内容、环境及时间的不同,主持人的服饰选择也有所不同,不能随心所欲。主持人的服饰要根据节目情况而定,并不是所有节目主持人都要着光鲜亮丽的衣服,倘若不合适,会适得其反。因此,节目主持人对自己的形象设计,首先应以节目为中心,结合自己本身的形象和风格以及节目内容来选择服饰。在某种程度上,主持人的服饰作为一种无声语言,与有声语言、体态语言共同构成节目主持人的风格,直接参与视觉形象的塑造,传达主持人的思想个性和文化修养。做好主持人的造型设计,包括服饰设计在内的形象设计工作,是提高传播效果的有力手法之一。

宏观上看，服饰能够展现出一个国家的政治、经济、文化、教育的现状和水平，显示出一个民族的风俗礼仪、精神面貌和内涵。服饰的个性可以说是当代人着装的追求，主持人当然也不例外。但是，主持人的服饰设计并不等于自身的服饰个性，主持人在荧屏上的个性也不等于其自身个性，应该是一个与节目息息相关的复合体，即编导、主持人共同营造的形象，虽以个体的行为出现，却代表着群体。节目主持人都希望自己的荧屏形象能被观众接受和喜爱，但怎样才算完美呢？服饰美的最高境界就是整体的和谐统一。尤其是对于电视节目主持人来说，从发型到装饰，从色彩到图案，无一不给观众带来强烈的整体视觉传播效果。

主持人是因电视节目而存在的，所以主持人的穿着必须服从节目的需要。那些脱离节目特点，只为显示和突出个人的着装尝试是注定要失败的。

二、追求个性与风格

举例来讲，女人味十足、性感浪漫的代表人物玛丽莲·梦露的魅力简直令整个世界为之疯狂，可是如果你将她在电影《七年之痒》里那件著名的白色连衣裙穿到办公室里，只怕大为不妥。同样的，主持人在追求服饰个性与风格的前提下，一定要注意不同场合和节目要求，遵循其着装规范。首先有个自我认识、自我定位的过程。自我认识，即了解自己的自然条件（肤色、脸型、形体）和内在素质（个性、气质、修养等）；自我定位，是指在心中对自我有理想形象的设计，有时虽然会有变化，但是在人们心中的总体印象应该是基本固定的。

语言传播和非语言传播是主持人面向观众传播的两个方面。前者靠的是语言，而后者则包含举止、神态和服饰等。服饰作为一种无声的语言，体现节目风格及宣传内容，向观众传达某种思想意念。对于作为无声语言的服饰来说，追求服饰的个性有着双层的含义，它既包含着主持人自身的个性，也包含着节目本身所具有的风格。要把自身的个性有机地融合到节目中，不能顾此失彼。也就是说要在主持人自身与节目风格之间寻找一种平衡。主持人的衣着服饰不在华贵，要能穿出个性，使人赏心悦目，还能与节目风格相协调，才能有助于个性魅力的发挥。对于新闻栏目主持人的服饰，更要结合内容去选择。文化类、杂志类的新闻节目，主持人的服饰设计要体现出端庄大方，文化感要浓厚，服饰可以根据话题有所变化，但总体感觉应时装化、知识化；法制类的新闻节目主持人的服饰设计要体现严肃、沉着等。服装设计是一门复杂的学科，并不是谁都能够理解和运用得好的，因此，节目主持人服饰设计应该由服装设计师加以引导。设计师应了解节目内容，把握节目宗旨，才能在节目中通过服饰语言，塑造主持人形象，追求个性与风格，让形象更具个性魅力。

三、注重服饰品质

很多人都希望自己能穿着得体，穿得有品位，所以品质、款式、颜色、图案和尺寸也是电视节目主持人服装设计要考虑的主要元素。各种服装面料的质地因其材料特点会形成很大的差异，人们对这种差异的利用，使服装具有了万种风情。例如，毛类柔软、蓬松、温暖，制作成衣后，暖和、丰盈而具有厚度，成为秋冬保暖衣料的佳品，其质地特点使服装具有弹性、轻盈、悬垂的

感觉;丝类光滑、细软、柔和、凉爽,不仅成为人们夏季的理想衣料,而且用它制作的成衣柔软、光滑而飘逸。由此可见,不同质地的服装能满足人们不同季节着装的需要,同时,会给人的外观带来多姿多彩的变化。

屏幕中不同质地的服装受光后所产生的效果不同,所以服装的质地对电视画面整体色彩的表现和还原影响很大。一般情况下,不适宜选择质地过于光滑的服装,否则由于面料太亮,反光过强而影响画面的整体色彩的还原度,不易产生柔和、清晰的美感形象。另外,由于电视像素行的横向移动,会使画面中的颜色产生晃动感。因此对服装的颜色和花纹及图案,需慎重选择,最好避开过于细碎的小花、小方格、小细窄条纹图案,以使画面的整体效果简洁而稳定。

第二节
服饰与色彩

电视以画面的形式展现内容是其传播形式之一。而主持人服装的颜色是画面色彩中的重要部分,它与画面中的环境色、肤色、发色等各种影像颜色构筑整体画面色调的协调性,是画面美感的关键因素。

服饰与色彩是密不可分的,自然界中的一切生灵都有颜色,人也不例外。我们观察任何物体,首先注意到的都是它的颜色,因为颜色带给我们最直观的印象,当人与人相互交流时,给别人留下最深刻印象的是头7秒钟这个短暂瞬间!而这7秒钟的印象,主要就是人体色与服饰色迅速合成的结果。所以,色彩对于我们每个人的重要性是不言而喻的。

一、色彩的分类

根据一般惯例,为了运用和研究方便,可以按照色彩的三属性来划分色彩的种类,即无彩色系、有彩色系和金属色系三大类。

1. 无彩色系

无彩色系是指黑色、白色以及由黑色和白色调出来的深浅不一的灰色(包括深灰、中灰和浅灰(无任何色彩倾向的灰色))。从物理学的角度来说,黑、白、灰不包括在可见光谱中,它们是没有波长的,不能称为色彩。在理论上,白色是把所有的光色都反射出去,所以呈现白色;而黑色是吸收了所有的光色,所以呈现黑色。但生活中没有绝对的事情,只能说接近理论上的白和接近理论上的黑。无彩色系的特点是:只具有明度的变化而色相和纯度都归于零。

2. 有彩色系

有彩色系是指红色、橙色、黄色、绿色、青色、蓝色、紫色,还包括其不同明度和不同纯度

的各色，以及各种颜色所衍生的其他色彩。色彩的三属性（色相、明度、纯度）完全具备的颜色都称为有彩色系。无彩色系与有彩色系相互联系，密不可分。

3. 金属色系

金属色系是指金色和银色。有些研究者把它们归类到无彩色系中，但是本书将它们单列为金属色系，其颜色性质与上述两类不同，金属色系个别独立，成为特殊色，在印刷上术语为专色。如金色、银色、珠光色、荧光色等。

二、色彩的三要素

色彩具有三种重要的性质，即色相、明度和纯度，被称为色彩的三要素。

1. 色相

色相简写为"H"，以区分不同色彩的名称（见图6-1）。色相指波长范围为在380~780纳米的可见光。色相特指有彩色系的色彩，无彩色系不在光谱中就不存在波长，因此也就没有色相的概念。如700纳米的光波给人的色彩感觉是红色、湖蓝色、柠檬黄色、玫瑰红色等，表明一个特定的色彩感觉。色相的范围相当广泛，光谱上的红色、橙色、黄色、绿色、青色、紫色通常用来当做基础色，但是人们能分辨出的色相，不仅只有这六种颜色，还有诸如红色系中的紫红色、橙红色等，绿色系中的黄绿色、蓝绿色等众多色彩。

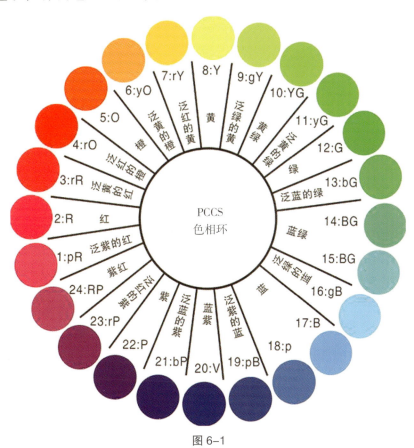

图6-1

（1）三原色：原色也称第一次色，是指能调配出其他一切颜色的基础色。颜料的三原色为红色、黄色、蓝色。将三原色按照不同比例调配，可以混合成其他各种颜色。

（2）三间色：间色也称第二次色，是由两种原色混合而成的颜色。如红色与黄色混合成橙色，黄色与蓝色混合成绿色，蓝色与红色混合成紫色。

（3）复色：复色指两种间色相加而形成的色彩，色彩相加得越多，得到的色彩越多。

2. 明度

明度简写为"V"，是指色彩的明暗程度，也就是色彩的深浅程度。明度的变化在色彩上有两种。一种是同一色相的明度变化，把无色彩系中的白色和黑色界定为最亮和最暗的两个颜色，把一个色相的色彩，如蓝色或紫色加白色或加黑色混合出来的各种明暗变化的一系列色彩（见图6-2）。接近白色为高明度，接近黑色为低明度，中间为中间明度。另一种是各种不同色相之间的不同明度的变化。如柠檬黄色是高明度的色彩，普蓝色、深紫色是较低明度的色彩，红色、绿色为中等明度的色彩。

图 6-2

一种颜色，按其光度不同可以分为很多深浅不同的颜色，由深到浅按不同明度排列称为色阶。七种色彩的明度中，黄色明度最高，橙色、绿色次之，然后是红色、青色，明度最低的为蓝色、紫色。

3. 纯度

纯度简写为"C"，是指色彩的鲜艳、饱和及纯净程度。任何一种纯色都是纯度最高的，即色彩的饱和度最高。纯度是表示色彩中所含有某种单色光成分的比例。比例大则纯度高，比例小则纯度低。可见光谱中的色彩为最高纯度，而黑色和白色混合调出的灰色是纯度最低的颜色。一个纯净的色彩混入其他颜色，纯度都会被降低。如大红色加入灰色，它的纯度会降低，随着灰色加入的比例增加，红色色相占的比例越来越少，纯度也就越来越低，直至被灰色吞没。（见图6-3）

图 6-3

三、色彩的搭配

色彩设计是需要讲究色彩搭配的，色彩除了能表达一定的主题，表现一种情感，还要讲求美感。所以在色彩设计时，一种色彩相当于一个色彩语言的"单词"，几种色彩的搭配就是一则色彩语言的"短语"。掌握了许多"短语"，色彩语言就运用得比较流畅，搭配起来就随心所欲，人脑的记忆是有限的，如果光靠想出来的色彩容易形成习惯用色，不够丰富，限制了色彩的表现力，所以平时记录、积累许多配色是有益的。记录色彩搭配时一定要注意各种色彩面积的大小及相互关系。

1. 色调

色调也就是色彩的调子，是将色相、明度与纯度综合在一起的色彩性质，是色彩的基本倾向，也是色彩外观的重要特征。因为每个化妆师都有自己独到的重要特质，所以每个化妆师都有自己独到的色调。色调是构成色彩统一的主要因素，如果色调不明确，也就不存在色彩的和谐统一。以色相划分，有红色调、黄色调、橙色调等；以色彩明度划分，有亮色调、暗色调、灰色调等；以色彩纯度划分，有鲜艳调和浊色调；以色彩色性划分，有冷色调和暖色调。色彩的形成，不是由以上某一个单一的成分决定的，而是上述各个成分的综合表现。

2. 同类色

同类色是指两个相近色彩的搭配，色相相同而明度不同的色彩配合。在色环中处于30°~45°时，在配色上是一种稳定、温和、舒服、愉悦的组合色。

3. 邻近色

邻近色是指在色环中处于90°左右邻近色。邻近色在配色组合上具有稳定、和谐与安定的感觉。

4. 对比色

对比色是指在色环中处于120°~150°的任何两色。原色对比强烈，若想缓和两色对比效果，可将其中一色的纯度或明度做适当调整，或由面积的大小来调整两色的对比程度。在配色上，对比色具有活泼、明快的感觉。

5. 互补色

互补色是位于色环直径两端的色彩。两色距离正好处于180°的位置，是色彩中对比最强烈的颜色。若将互补色的两色并排在一起，容易产生炫目的不协调感，若能加以控制，调整好互补色之间的纯度或明度的对比，在相互衬托下，同样可以获得清晰、饱满、亮丽的组合效果。（见图6-4）

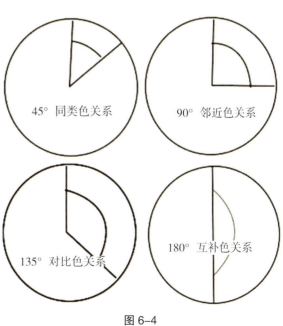

图6-4

四、色彩的联想与心理感觉

人们看到某种色彩时,常会把这种色彩和生活的环境或有关事物联想到一起,这种思维倾向称为色彩的联想。色彩的联想有时是具体的事物,有时则是抽象的概念。一般来说,幼年时所联想的具体事物较多,但随着年龄的增长以及教育程度的提高,抽象的联想有增长的趋势,它属于比较感性的思维,偏向心理感觉的效果。所以说,色彩的联想在很大程度上受认知、知识以及个人经验影响,也会因年龄、性别、性格、教育程度、职业、时代与民族的差异而有所不同。

色彩的心理感觉是人们看到色彩时,除了直接受到色彩的视觉刺激外,在思维方面也产生了对生活及环境事物的联想,从而影响人们的情绪,这种反应称为色彩的心理感觉。色彩的心理感觉因个人的喜好、学识、年龄等各方面影响而有所差异,但大部分人对同一颜色会产生相似的感觉。

1. 色彩的冷暖感

色彩的冷暖感是心理感觉,与实际温度无直接关系。无论什么颜色都可以按它的冷暖倾向分为冷色调和暖色调。红色、橙色、黄色给人以温暖的感觉,能让人感受到热闹、愉快和动感的氛围;而蓝色、紫色则让人感觉寒冷,给人以沉稳、冷峻的感觉。要注意的是,色彩的冷暖是相对的,如红色系中有温暖的橘红色,也有偏冷的玫瑰红色。(见图6-5)

图6-5

2. 色彩的轻重

色彩看起来有轻重感,一般来说,明度越高的色彩看起来越轻,明度越低的色彩看起来越重。在无彩色系中,黑、白具有坚硬感,暖色则有柔和感。仔细观察图6-6,相同大小和形状,由于颜色不同,感觉图中上一排的图形显得更轻快,这就是颜色的轻重属性。轻而明亮的色彩,会给人一种安静、柔软的感觉;重而较暗的色彩,会让人感觉硬而厚重。

3. 色彩的前进与后退

暖色和明亮的颜色看上去会显得离你更近,因为它具有视觉上膨胀的效果;冷色和较暗的颜色看上去显得比较远,因为它具有收缩感。因此,暖色好像在前进,冷色好像在后退。对比度强的色彩具有前进感,对比度弱的色彩具有后退感。明快的色彩具有前进感,灰暗的色彩具有后退感。(见图6-7)

4. 色彩的膨胀与收缩

当冰冷的蓝色与浅淡明亮的白色两种颜色面积相等时,通常会明显感觉到蓝色显得窄,而白

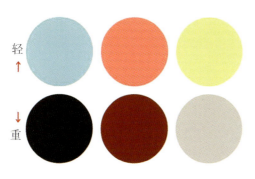

图 6-6　　　　　　　　　　　图 6-7

色显得宽。这究竟是什么原因呢？答案很简单，这就是色彩的收缩与膨胀。正是由于冷色调的蓝色有收缩感，而浅淡明亮的白色有膨胀感造成的视错觉。再如同样大小的黑白方格，白方格感觉上要比黑方格看上去略大一些。宽度相同的印花黑白条纹布，感觉白条纹比黑条纹宽，就是这个道理。（见图6-8）

图 6-8

第三节
服饰与款式风格

　　身体是一种形体，而服装、鞋帽、首饰也是一种形体。当我们要用外在形体来美化我们自身的形体时，要选择与我们的形体在直曲、量感、比例还有氛围上有共性的"形体"，才能顺应自然，使内外协调统一。

　　一般来说，服装的款式是指服装的样式，即衣服的形态因素。而风格是指某一类事物之间的共性特征，这种特征必须是占主导地位的。所以通常又将这种特征称为事物的主导因素。与风格

相近的词语有风度、品格、气魄、风采、风韵等。对主持人的形象设计而言，对款式风格的把握主要针对人物造型上的主要特征，以及给人带来的心理感受。视觉对造型的把握是人对事物最初也是最基本的认识。主持人服饰形象设计主要通过颜色、形状和材质表现。

服装款式的内容有多个维度，为了配合教学，便于大家掌握，我们把款式分为领款和衣款两部分。

领款对脸型起修饰、矫正和美化的作用，它是服装烘托形象的点睛之笔。领款的种类繁多，但在选择时一般根据具体的脸型来确定，特别是领窝、领岔的大小及款式的选择，对脸型都有直接影响，是需要重点留意的地方。比如圆形脸型就不适合过圆的领款，而与"V"字形领款的服装搭配为最佳，通过领款的"V"形线条，可以使过圆的脸型看起来修长而秀美。长形脸型一般不适合过低领尖的款式，而是要选择向上的圆形或左右稍舒展的平线条领款为宜，以增加脸部两侧的圆润感。倒三角形脸型一般不适合选择领款线条向下深垂的服装，而应选择方向向上或者向上圆弧形领款的服装等。

衣款是指服装整体的款式，随着时代发展，衣款出现时尚化、多样化潮流。衣款类别主要有便服装、套裙类、衬配类、外衣类、夹克类、上装套裤类等。无论怎样变化，衣款选择是否得当，都与个人身材比例的协调状态直接相关。由于人的身体状况各异，也自然存在不尽如人意的比例，选择和利用适当服装来平衡和调整人体比例关系是提高形象美感的重要手段。主持人作为公众人物，反映当代社会的主流价值观和时尚的潮流，因此，主持人的形象设计至关重要。

可可·香奈儿曾说过，好服装的真正目的不是修饰仪表，而在于体现你的本质。所以，为主持人进行形象设计，最重要的是先认清个人具体情况，找到优势，然后根据主持人自身条件，选择最适合该主持人，也最适合节目的服装和饰品，彰显主持人特质，赋予个人及节目独特的魅力。

第四节
知识拓展与范例参考

一、知识拓展

服装以"无声语言"的形式通过视觉感受传递多种信息。请大家先认清自己，找一面大镜子，从头到脚开始审视自己。了解形体的轮廓、量感和比例三个要素，分析自己，扬长避短，利用服饰弥补体型的原则完善自己的形象。

二、范例参考

请选择一位自己喜爱的广播电视节目主持人进行服饰造型分析，简述他（她）服装的色彩、款式、风格与节目类型的关系，进行探讨。

第七章

不同类型主持人形象设计

BUTONG LEIXING ZHUCHIREN XINGXIANG SHEJI

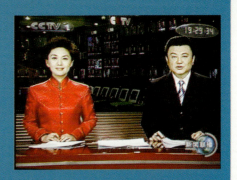

教学任务 了解不同类型节目主持人的妆容、发型、服饰与配饰的特点。

教学目标 对不同类型节目主持人进行具体分析,提炼主持人的妆容特点,在实际过程中熟练运用。

教学重点 熟悉和掌握不同类型节目主持人的造型特点。

主持人造型设计除了受个人条件制约外,还要受节目风格的限制,不同的节目主持人的妆效是不同的。主持人化妆是为了美化,而不是改变,也就是说,化妆并不是要把人修饰得与本人差异很大,而是要在忠实于个人本来面貌的基础上来进行美化。造型还应与节目内容保持一致,体现出主持人的大方、自然、干练、稳重、成熟。本章节主要针对不同节目的不同要求,探讨不同类型节目主持人的形象设计。

第一节
新闻类节目主持人形象设计

一、新闻类节目主持人的妆容特点

新闻类节目主持人在妆容塑造上不同于文艺节目、娱乐节目、访谈节目及生活类节目主持人,更不同于娱乐圈中的明星,总体要求应该是端庄、大方、典雅,突显权威性和公信力。

新闻类节目主持人的妆容应该以自然、写实的风格为主。尤其现在很多电视台的节目制作和播出环节数字化日益普遍,观众收看到的图像清晰度和主观层次感不断增强,以前模拟设备所适用的化妆方法和技巧已经不能满足现在节目制作的需要。所以,新闻评论类节目的主持人在妆容上应顺应时代的变化,总体来说宜淡不宜浓。

二、新闻类节目主持人化妆的操作步骤

1. 清洁肌肤

化妆要以尽可能好的肌肤状况为基础,皮肤要清洁干净,保持良好的光洁度和湿润度,否则妆面易飘浮在不洁净或粗糙的皮肤表层,就不可能产生良好的妆容美感。

2. 打底

打底色是所有化妆步骤中最重要的,历来被所有专业化妆师所重视。在演播室里有很强的灯光,人的面部会变得平面化,立体感减弱,所以一定要用透明粉底和蜜粉营造一个水嫩、薄透、

立体的底妆。在粉底的选择上最好选用接近本人肤色的液体或膏妆粉底，不可过白。要均匀地涂开，再用浅一号的粉底在脸部内轮廓和T形区提亮，如果是太宽的脸型就要用深棕色粉底收缩脸颊。三种底色一定要均匀过渡，底色之间不能看出界线，还要注意脸与脖子部位交界处的过渡，这样才是完美立体的底妆。粉底打完还要用透明的蜜粉扑轻按，扑遍全脸。

3. 画眼睛和眉毛

画眼睛应先画眼线，眼线要比平常的生活妆画得粗一些，注意虚实变化。再涂眼影，眼影的颜色要根据服装的颜色来配色，先用浅色眼影沿上眼线涂满上眼皮的三分之二，再轻扫下眼线，然后用深色眼影沿上眼线晕染，眉骨处提亮。注意颜色晕染衔接要自然，眼睛肿的人应该避免用偏红的暖色，最好用蓝绿色等冷色，然后用浓密的睫毛膏来强化眼部的立体感。最后画眉毛，画眉毛时根据脸型来选择眉型，一般不宜过于高挑，为避免眉毛呆板，建议使用眉粉或棕色眼影，画眉毛时同样要有虚实变化。

4. 涂腮红和唇膏

调整腮红与眼影色系的关系。两者要属于同一色系，应以铺扫的方式晕开，腮红不仅能使脸色红润有光泽，还有修饰脸型的作用。瘦长脸型可用腮红大面积横向刷过脸颊；过宽脸型可用腮红沿颧骨处斜扫，画出瘦削感；椭圆形脸型和瓜子形脸型可以用打圈的方式画出可爱、健康的腮红。然后选择唇膏，唇色不宜太红，最好选用接近唇色的唇膏薄薄地涂上，娇柔的嫩桃红色、美丽的淡珊瑚色都是不错的选择。唇线笔的颜色一定要选择和唇膏颜色非常接近的，然后用唇彩画出水润晶亮的嘴唇，但切忌过于油亮，否则会反光，出镜效果不好。湿润而不油亮的唇妆才是重点。

三、新闻类节目主持人的发型设计

短发发型是很多新闻类节目主持人的发型样式，看起来严肃、干练、职业感很强。通常新闻评论类主持人采用干净整齐的传统式盘发或者吹风造型后的蓬松短发。发色以自然发色为主，避免使用艳丽的发色，如果新闻类节目主持人的发型是长发发型，通常以包发或者半披发为主。

四、新闻类节目主持人的服装与配饰

新闻类节目包括各种类型，其中新闻播报类和新闻评论类都是严肃的内容，但主持人的服饰形象却有区别。

新闻播报严谨的职场形象适用于中央或地方新闻联播等重要的新闻播报节目，多为代表国家或地方政府形象在进行权威性发布播报。而时政类、经济类、民生类新闻播报主持人形象塑造则相对通俗一点。这类主持人要求面容姣好，着正装。女主持人穿着西服套装，色彩以柔和为主，不需要佩戴太多饰品；男主持人一般穿西服、白衬衣，不用色彩鲜艳的领带，但在颜色深浅和光泽度上可以变化，以适合于自身和整体节目风格及画面要求为主，形态要求整洁大方，自然得体。

配饰的选择应在主持人身份允许的前提下，根据不同节目类型和节目风格，准确选择和佩戴适宜的饰品作为点缀，切忌使用过多饰品过分点缀，应让观众把重心集中到新闻节目上面，而不是欣

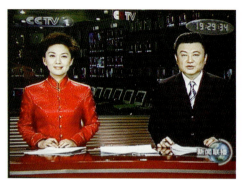

图 7-1

赏主持人。中央电视台《新闻联播》的主持人形象设计便是新闻类节目的最佳典范。但重大节日期间的新闻节目（如春节），主持人的服装设计在色彩和款式上可随环境氛围而变化，如着红色的唐装，增添节日气氛。（见图 7-1）

五、新闻类节目男主持人的形象设计特点

新闻类节目男主持人在化妆时，应该主要体现男性的阳刚之气。男主持人妆容自然，不应被观众察觉出化妆的痕迹，发型简洁、整齐、明快，肤色健康。塑造出挺直的鼻型、有棱角的眉型和唇型是男主持人的化妆重点。过于夸张的修饰会使男主持人的形象带有脂粉气。男主持人的化妆虽然步骤少，用色简单，但也要因人而异。

男主持人在发型设计中也有一定的要求，在发色上以自然发色为主，不宜采用艳丽、夸张的颜色，发型尽量做到前发不附额，侧发不附耳，后发不及领。通常采用吹风的方式创造出饱满的发型。服饰方面忌用与背景色反差较大的色彩或是等面积高纯度的互补色。在播报类和评论类等近距离拍摄主持人的节目中，忌着强反光、闪光色或荧光色的服装。

第二节
生活服务类节目主持人形象设计

生活服务类节目是为群众生活的方方面面提供直接、具体服务的节目。这类节目的内容原本就与百姓生活息息相关，许多生活服务类节目主持人在功能上兼有教育性、知识性、信息性和服务性。

一、生活服务类节目主持人化妆的特点

1. 妆面清淡

生活服务类节目主持人的妆容应清新、自然，过于妖艳的妆面会增加与观众的距离感，妆面的色彩应以暖色调或粉色调为主，采用真实自然的淡妆，色彩不能夸张。发型相对于新闻类节目主持人而言可以随意一些，服装不要选择太过正式的职业装或礼服。总的来说要选择随意不做作的造型方法，这会使生活服务类节目主持人具有亲和力。

2. 采用稀疏自然型的假睫毛

生活服务类节目主持人一般都是近景拍摄，在妆容上不宜太浓，假睫毛也不宜过长、过密，一般选择自然的假睫毛，自然清新的风格能拉近谈话对象和观众的距离。

3. 适当强调面部结构

影棚内的光线会减弱面部的立体感，而要打造知性的形象，立体感是必不可少的，所以在化妆时要利用高光和阴影适当强调面部结构。

二、生活服务类节目主持人化妆的操作步骤

1. 洁面护肤

用洗面奶或清洁霜清洁面部后，再用化妆棉或纸巾由上而下擦拭面部的水，取适量化妆水于手上或化妆棉上，轻拍面部、颈部，涂抹润肤霜或乳液。

2. 基础粉底

先用遮瑕膏遮盖肤色不佳的部分，若肤色偏黑，应先涂一层近于肤色的底色；若肤色偏红，可先涂一层淡绿色或淡蓝色的底霜，再采用偏深的暖色调（如黄色系）或与中国人的肤色相符的粉底。偏红的粉底能使人脸部显红润。

3. 高光色及阴影色

高光色是用比基础底色浅的粉底，用在需要突出和掩饰的部位，如鼻梁、下眼睑、前额等。阴影色一般是为显现轮廓而用，要由外向内，由深至浅，均匀涂抹，也可用于鼻侧阴影，起到收紧、后退和深陷的作用。阴影色应比基础底色深三四度。二者都是根据各人情况的不同，使用位置也有所变化。

4. 定妆

用粉扑将定妆粉轻轻按压在妆面上，之后可用湿的毛巾适当轻敷，去掉浮粉，保持色泽和原有光彩。定妆粉最好与基础底色同一色系，或采用无色透明的。

5. 眉毛

眉毛不宜画得过细、过浓，也不宜画成曲度大的眉型，应该依据原有眉型修饰成稍有弯度、粗细适中的眉毛，表现出柔中显刚、稍有力度的形状，可以用眉笔或眉粉稍加补充其不足。

6. 眼部

眼部采用灰棕色清淡描画眼线，眼影用接近肤色的深棕色、棕色与浅棕色，稍加晕染，越自然越好。

7. 腮红

腮红采用比基础粉底深两度的色彩，也可偏红，打腮红时，外轮廓略深，内轮廓渐淡，强调凹凸结构，塑造脸部立体效果。

8. 嘴唇

用唇线笔调整唇型，唇型应自然，色彩应与腮红、服装相协调，忌过于鲜艳、亮光或荧光色，也可采用双色涂抹方法，使嘴唇更具立体感。

9. 妆面与身体的衔接

在脖颈及裸露部位，用海绵扑涂上比基础底色略深一度的色彩，再扑上定妆粉，使面部与颈部的妆色和谐一致。

三、发型设计

生活服务类节目主持人的发型根据节目类型不同也有不同的设计。较为严肃的谈话类节目，主持人多采用干净整齐的盘发、半盘式披肩发和利落蓬松的短发；轻松的谈话类节目，主持人多采用蓬松式盘发或者卷发造型，以及带有一定造型感的纹理短发。

四、服装与配饰

生活服务类节目主持人大多面对的是普通的大众，所以要给人一种真诚、热情的感觉，服饰造型要使观众感到亲切、自然、大方，像居家生活一样，衣着可稍微随意一些，一般选择休闲型的服装和配饰。

电视购物类节目主持人是在向观众传递最新的商品信息，也标志着时尚生活新潮流，所以主持人的化妆可大胆些，在衣着方面前卫新潮一些，但是为了尽量不让观众有不踏实和浮夸的感觉，所以电视购物类节目主持人形象设计要在给人庄重和信任感的条件下进行化妆造型。

第三节
综艺娱乐类节目主持人形象设计

综艺娱乐类节目主持人在化妆造型上本身就是一个看点。观众可以通过节目了解流行趋势，有些观众还会通过节目模仿主持人的穿着打扮，这就是综艺娱乐节目能引领时尚潮流、吸引一部分观众眼球的原因。

一、综艺娱乐类节目主持人化妆的特点

综艺娱乐类节目的形式包括文艺专题节目、文艺晚会和综艺节目等各种形式，属于时尚型风格。但根据节目的形式不同也可以进行相应变化，综艺娱乐类节目包括音乐会、影视颁奖晚会、节日晚会、文艺演出等。比如颁奖晚会，由于节目性质就需要主持人的化妆为时尚型；如果是由多个主持人共同主持的节日晚会，主持人的化妆风格也不应是单一的，可以是时尚型也可以是清

新典雅型，但要符合主持人自身的气质和晚会的主题；综艺节目也是如此，根据节目的性质主持人可以有不同化妆风格，比如《正大综艺》的曹颖与《快乐大本营》的李湘就属两种不同风格。时尚型风格化妆的妆色不是单一的，配色方式有多种，可根据自身特点选择两种配色进行实践。

综艺娱乐类节目主持人在化妆上可以适当夸张一些。在眼影的色彩运用上可以大胆选用一些比较亮的色彩，如粉红色、绿色、蓝色、灰色、紫色等，但一般还是要根据主持人的自身特点而定。

二、综艺娱乐类节目主持人化妆的操作步骤

1. 妆前护肤
综艺娱乐类节目一般录制时间较长，舞台灯光强烈，主持人容易出现脱妆、融妆等现象，所以妆前护肤很重要。

2. 粉底与遮瑕
涂粉底时应使用遮盖性强、持妆时间长的粉底膏，选择与肤色接近的暖色调，遮盖毛孔和细纹。

3. 高光与阴影
高光集中在T形区、下巴、嘴角及眼下施打。阴影色主要涂抹于鼻侧阴影、脸颊两侧和发际线周围。

4. 定妆
用粉扑按压容易出油的部位，再用散粉刷扫刷，使底妆更服帖。

5. 眼影
眼影可选择珠光眼影，眼影的打法大多以增加眼部的立体感为主，使眼睛具有明亮感和华丽感。

6. 眼线
眼线可夸张一些，与眼影形成呼应。

7. 睫毛
睫毛多用浓密纤长型假睫毛，不可使用彩色假睫毛。

8. 眉毛
眉毛可以适当突出，选择有个性的眉型，描画干净。

9. 腮红
腮红以珠光腮红为主，强调凹凸结构，塑造脸部立体效果。

10. 唇膏
先用唇线笔调整唇型，形成饱满的唇型，唇膏选择与腮红相对应的艳丽色彩，但不宜过于油亮。

三、发型设计

综艺娱乐类节目主持人在发型设计上可采用多种变化。发色可选择张扬的金黄色、柔和的紫红色、跳跃的橘黄色等，变换的发型和色彩要根据节目内容来定。但是综艺娱乐类节目主持人在造型上也不能过于夸张和媚俗，应注意度的把握，电视节目的观众群体很广，观众的欣赏层面和

年龄段都不同,要考虑是否能被大多数人接受和欣赏。

四、服装与配饰

以《中国诗词大会》为例,是以"赏中华诗词,寻文化基因,品生活之美"为宗旨,通过演播室比赛的形式,重温经典诗词,继承和发扬中华优秀传统文化的一档文化类益智竞赛节目。它需要主持人能更大限度的驾驭和掌控现场,既要体现节目的智慧性及公正性,又要对选手起到引导与舒缓的作用。节目主持人为了体现这一特性,会尽量选择相对正式的服装,以体现其权威性,同时在色彩上倾向浅色、纯色系列服装凸显婉约、知性的气质。第六季的《中国诗词大会》一共有10场,主持人的服饰都十分精致,如大红色喜庆、奶白色优雅、淡粉色婉约,每一期的服饰造型与节目主题完美契合,呈现了较好的舞台效果。(如图7-2)

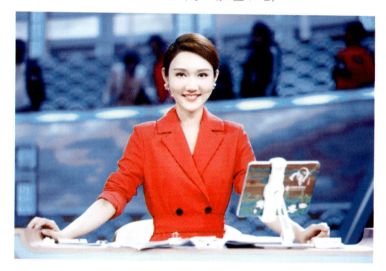

图 7-2

第四节
少儿类节目主持人形象设计

少儿类节目主持人是孩子在电视节目中经常看到的形象,他们面对的观众一般都是可爱的儿童和青春活泼的青少年。作为孩子启蒙的伙伴,他们应以积极向上的精神风貌引导孩子成长,因此少儿类节目主持人的造型尤为重要。

一、少儿类节目主持人化妆的特点

少儿类节目主持人以可爱的造型为主，眼影色变化丰富，给人带来五彩缤纷、天真烂漫的童年感受。整体妆容可凸显出主持人的圆润脸庞和健康肤色。与新闻类节目主持人相比，不强调脸部结构，在化妆时要突出面部的柔和、圆润，一般不使用高光和阴影。

二、少儿类节目主持人化妆的操作步骤

1. 妆前护肤
少儿类节目主持人的活动量较大，所以妆前要注意补水、护肤，防止脱妆。

2. 粉底与遮瑕
选择质地轻薄的半透明粉底液，利用海绵扑由中心向四周均匀地涂擦于面部，使肤色均匀，再用遮瑕膏将黑眼圈或内轮廓中的瑕疵薄薄地遮盖起来。

3. 定妆
用粉扑按压容易出油的T形区、下巴、嘴角、眼下，再用散粉刷扫刷，使底妆更服帖。

4. 眼影
可选择珠光眼影，眼影色彩可选择比较明亮的颜色，也可使用两种颜色过渡，尽量保持亲切、自然的感觉。

5. 眼线
要与孩子拉近距离，眼线应自然，利用眼线笔描画基本型眼线，再用水溶眼线整体加粗，不需要夸张表现，外眼角可略微延长，再用眼线笔于后三分之一处描画下眼线，得到清晰明显的眼部轮廓即可。

6. 睫毛
夹弯、梳顺睫毛，涂染上眼线，然后紧贴眼线，粘贴自然纤长型假睫毛，不可使用彩色假睫毛。

7. 眉毛
眉毛眉型以柔和、自然眉型为主，不宜夸张。

8. 腮红
采用肌肉打法，小面积晕染，把颜色着重放在笑肌上，突出可爱的感觉。

9. 唇膏
用唇线笔调整唇形，使唇形饱满，唇膏颜色选择与腮红相对应的艳丽色彩，但不宜过于油亮。

三、发型设计

少儿类节目主持人以可爱的造型为主，可结合童话人物的特点进行形象设计，一般来说，发型应活泼、可爱，娃娃头、马尾辫都是节目中经常出现的发型，配饰可采用蝴蝶结、发卡等。（见图7-3）

图7-3

四、服饰与配饰

少儿类节目主持人多以可爱的服装为主,颜色较为艳丽,服装配饰增加一些卡通图案,适当夸张,能让小朋友感到亲切并喜爱。

一般青少年类节目主持人多选择休闲运动风格或者是学院风格的服装与配饰,与青少年的着装保持同系列,使青少年同学有亲切感。服装与配饰的颜色可采用夸张、鲜艳的色彩,这些鲜艳、冲突的颜色融合到一起,充满朝气。(见图7-4)

图 7-4

第五节
知识拓展与范例参考

一、知识拓展

电视节目主持人整体造型具有独特的设计要求及表现要求,根据不同节目的内容、风格,对主持人进行整体形象设计。在设计过程中要遵循"量体裁衣"的方式,但应避免在节目中出现另

类怪异的效果。

二、范例参考

以综艺娱乐类节目主持人朱丹和生活类节目主持人高博为例,分析主持人的形象特点。(见图 7-5、图 7-6)

高博作为中央电视台节目主持人,在形象设计上应表现其严谨的态度,妆容以自然为主,五官清晰,发型干净利索。在服饰设计上因为是生活类节目可不必过于严肃,所以选择与时尚相结合的服饰。

朱丹一直以阳光的形象展示在观众眼前。甜美清纯的笑容是朱丹的标志特点,在妆容表现上也围绕这几点来设计:妆面自然有美感,不需要太过夸张;发型干净整齐,发色选择暖色系,具有温暖的视觉感,整体造型也围绕着综艺娱乐类节目主持人的风格来体现。

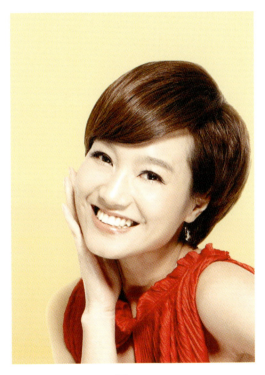

图 7-5

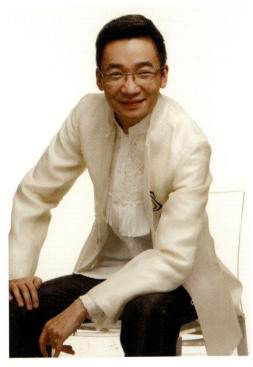

图 7-6

参考文献

[1] 孔德明.形象设计[M].郑州:河南科学技术出版社,1999.
[2] 蒋育秀.主持人形象塑造艺术[M].北京:中国广播电视出版社,2003.
[3] 蒋育秀,姚惠明.人物化妆造型设计实训教材[M].北京:中国广播电视出版社,2010.
[4] 赵小钦.电视播音员主持人形象设计与造型[M].北京:中国传媒大学出版社,2014.
[5] 于西蔓.西蔓美育观点[M].北京:中信出版社,2013.
[6] 周生力.形象设计概论[M].2版.北京:化学工业出版社,2015.
[7] 陆锡初.主持人节目学教程[M].2版.北京:中国广播电视出版社,2008.
[8] 曾志华.电视节目主持人策划[M].北京:中国传媒大学出版社,2006.
[9] 唐娟.化妆造型基础[M].北京:人民邮电出版社,2012.
[10] 徐子涵.化妆造型设计[M].北京:中国纺织出版社,2010.
[11] 李秀莲.中国化妆史概说[M].北京:中国纺织出版社,2000.